U0054498

設計與革新
DESIGN
AND INNOVATION

給年輕設計師的50個備忘錄

50 WAYS TO CREATE THE FUTURE

太刀川 英輔

EISUKE TACHIKAWA

[NOSIGNER]

致設計師朋友們：願你們能夠創作出自己夢想之物，

成為自己憧憬之人，而後終有一天，迎來自己嚮往之未來。

For those designers who wish to create what they wish to create,
to become a person they wish to be, and to realize the future they wish to see.

台灣版作者序

台灣對我而言，是住著心愛家人的特別地方。台灣就像是我的第二個故鄉，每年至少都要回去五次。因此，當得知《設計與革新》的翻譯版要在台灣發行時，我由衷地感到開心。

這本書在日本發行已過了三年，社會設計的環境發生了很大的變化。設計兩個字代表的已經不只是打造出精巧的形體，更能夠成為富有社會意義的行動。我再度體會到，這個從悲傷時代獲得的啟發，已經漸漸轉變成設計的常識。

當發展成熟的日本設計界緩慢改變的時候，我看到台灣的設計正在高速發展。比如說，電動機車品牌gogoro即是為解決空汙和能源問題，實現永續環境的硬體新創公司，我認為他們是能夠受到國際認可的優秀事例之一。gogoro獲頒日本優良設計獎（Good Design Award）的金賞，距離最高榮譽的大賞只有一步之遙，被賦予高度評價。我身兼優良設計獎的審查委員和聚焦問題點（focus issue）的總監，拜讀gogoro執行長陸學森先生的簡報時，對於他們結合工業設計、服務設計和新創的堅強實績印象深刻，十分感動。這種綜合性的創造力，光靠單一領域的設計很難辦到，要做出漂亮的設計，就必須有結合各種不同設計的「意願」。

想完成這種極富創造性的工作，重要的是要跨領域，用更宏觀的視野去挑戰，這就是這本書想要傳達的核心訊息。創造出某個東西真的是一件很快樂的事情，要怎麼把這件事變成能夠維生的工作，有幾個不可欠缺的要訣。可惜的是，學校裡教導我們這些事的老師並不多。為了把訊息傳達給那些和從前的我一樣的人，我把自己的想法整理成了這本書。在這層意義上，這本書並非只是給設計師看的書，也是為了聲援從事創意工作的經營者和企劃者，或者接下來想投入此領域的各位。希望這本書能為你身旁正在煩惱的某人，或者你自己帶來一些線索。那麼我們台灣見囉。

2019年7月 太刀川英輔

目錄

CHAPTER 1

STARTING WORK
設計的起點

01

勇於開始
不要在意經驗

It's not about experience. It's about trying.

如果你要從事一份毫無經驗的工作，你會怎麼做呢？

我首先想告訴你的，就是如何開始一份工作。無論是自由職業者、公司職員還是兼職人員，誰都會有第一次面對的時候，哪怕是奧運會選手，超一流的廚師，當然也包括設計師在內，最開始的時候大家都是毫無經驗的新手。有些人總是斷言自己無法完成沒有經驗的工作，但也有些人能夠克服不安，敢於接受。我所推崇的是「盡力去做，就沒有什麼做不到」。**不要畏懼初學者的身份，要勇於面對挑戰**，這樣對方至少會邀請你共同參與。直接出擊，也許就能贏得對方的信任，從而獲得委託；就算沒能成功，至少也沒什麼損失。

我在讀研究所的時候，認識了德島縣的木工師傅們，在與他們合作的過程中，我逐漸成長為一名產品設計師。最初，我嘗試著畫了一些家具的設計圖，結果不出所料，被抱怨道：「你畫的這是什麼啊？完全看不懂到底是什麼樣子的家具。」被說得這麼過分後，我便開始全力學習繪圖。終於慢慢得到了他們的信任，第二年我便被選中成為德島縣的木工製作人。大概也是同一時期，我的一個研究員朋友遇到了麻煩，他忘記製作四天後將要在東京大學尖端科學技術研究所集會上所用的宣傳冊了。於是，這便成了我接手的第一個平面設計類的委託案。為了能趕上發行時限，這個計畫只花了我兩天的時間進行設計，之後便被匆忙送去影印店影印，最終勉強趕上了。因那時結下的緣分，我了解了尖端科學研究所不同的設計方向，但那時的我還不知道，它將會在未來成為我人生的某種契機。

如果一味在意自己沒有經驗，只會讓自己裹足不前。**如果你的面前有你想要做的事，那麼趕緊站在「擊球員的位置上」吧**，擊球的姿勢只有在擊打時才能學會。

Cartesia
2007年
這是我在德島縣期間跟
隨本林先生學習時製作
的家具,即可以朝兩個
方向移動的魔法抽屜。
Wallpaper雜誌將其選入
「世界最美抽屜集錦」
中。
委託人:Motobayashi
Furniture Co., Ltd.
(本林家具 株式會社)

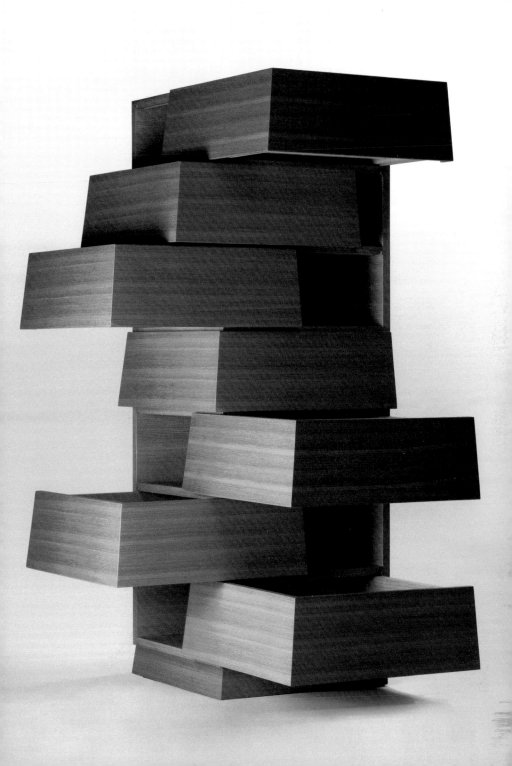

面對失敗
察納雅言

Accept failure, and accept advice.

我在讀大學的時候，有一天突然意識到了一個可能改變了我人生軌跡的問題。那時我在房間裡踱步，一邊仰望著天花板，一邊思考著關於面對失敗這個課題。

那個時候，我非常害怕失敗，並且對自己的無知感到羞愧。雖然知道不能什麼都不做，但是又非常害怕被人指出自己的失敗，看出自己的無知。當時的我，總是處於一種心虛的狀態。

失敗了會如何呢？在付出了相應的努力之後，最終還是失敗了，而且還給自己的同伴增添了麻煩，這種時候該怎麼辦呢？我的建議是，盡可能及時、真誠地向對方表達自己的歉意。只要及時去挽回，幾乎沒有什麼事情是無法挽救的，因此問題其實僅在於一但遲了，狀況可能會不斷惡化到不可挽救的境地。要真誠、直接地道歉。如果能做到這些，對重大失誤的恐懼就會減半，面對各種挑戰時也會變得更輕鬆。事實上，失敗並不是一件值得害怕的事情，反而是一種能讓我們學到很多通向成功要領的機會。**「失敗、彌補、分析失敗的原因、再次挑戰」，越快完成這個過程的人將越早獲得成功。**

那麼該如何應對無知呢？我認為相對於無知本身，真正讓人感到羞恥的，其實是自己的無知暴露出來的時候。向別人請教時說：「因為我不懂，所以教教我吧！」這難道真的是那麼羞恥的事情嗎？被請教的人一般會感到很開心，而且你自己也能夠學到新的知識。對於自己不明白的問題，直截了當地向別人請教，肯定是最簡單有效的方法。

「面對失敗，察納雅言不好嗎？難道不是很容易嗎？」我一邊望著光亮的天花板，一邊這麼想著，這樣一來，我頓時覺得「人生也不會有什麼問題的」。當我打工遇到挫折的時候，當我被女朋友甩了的時候，這種想法一次又一次地幫助我渡過難關。從那時到現在，我幸運地獲得了許多與活躍在世界一線的設計師們相識的機會。在與他們的交流中，我心中關於「直截了當會不會不太好」的疑慮切切實實地消失了。**真誠地面對一切是獲得成功的最好方法。**

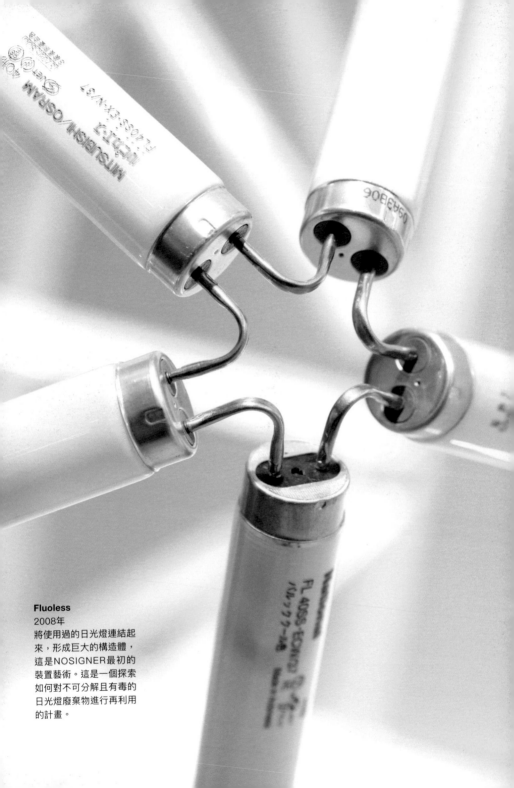

Fluoless
2008年
將使用過的日光燈連結起
來，形成巨大的構造體，
這是NOSIGNER最初的
裝置藝術。這是一個探索
如何對不可分解且有毒的
日光燈廢棄物進行再利用
的計畫。

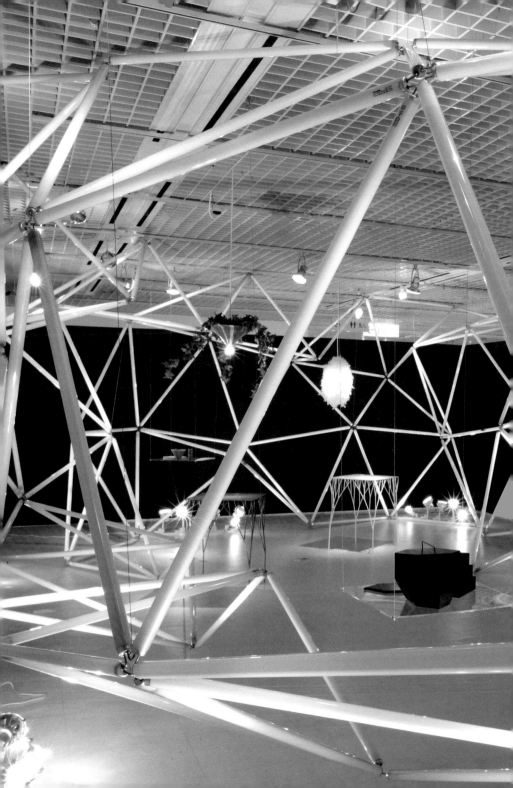

03

以最高水準為基準
然後超越它

Learn the best first. Then exceed it.

建築之外的設計我基本上都是自學的。時至今日，我已經明白術業有專攻，但在十多年前的創業之初，我還非常不成熟。

所幸在那個時候，我的客戶都是一些專業人士，所以作品的完成度還能有所保證。我意識到自己必須迅速成長為能夠創造價值的創造者，那時我發現了**快速成長的要訣，就是一定要以最高水準的作品為目標去學習。**

試著去想像一下好吃到顧客大排長龍的拉麵店和不好吃而空蕩蕩的拉麵店，雖然狀況完全不同，但如果仔細觀察，麵、叉燒、湯等各項元素，好像也並沒有多大的差異。明明原材料差不多，工序也大致相同，但是人們就是能夠不可思議地察覺出巨大的差別。這樣一想，不覺得很不可思議嗎？其實，原因就在於人們可以透過比較判斷出品質的差異。人們不會根據事物相對於平均水準的差異來判斷，而是會以最高水準為基準來判斷。在高水準的評判中，即便是細微的差異，也會引發巨大的不同。比如說，人們都知道當今世界上最優秀的短跑運動員是尤塞恩‧博爾特，但肯定沒聽過世界上第十好吃的拉麵是什麼。這很殘酷，但這是事實。如果你想做出高水準的作品，必須從一開始就以最高水準的作品為目標。

這個方法用在設計領域也一樣。事實上，無論是誰，只要能堅持每週鑽研一項高水準的設計作品，即便自己還不能設計出優秀的作品，至少也已具備評判一項設計好壞與否的能力。特別是對於經營者而言，一定要以最優秀的設計為基準去學習。如果越來越多的經營者能夠了解什麼是好的設計，日本一定會發生改變。對於設計師而言，首先要慢慢理解頂尖水準的設計作品，然後以超越它的決心來進行創作。這樣一來，即便不能馬上創作最優秀的作品，至少能做出超出周圍人們期待的作品。**一開始就以最高水準的作品為目標，然後以超越它的決心去挑戰**，這就是快速成長的法則。

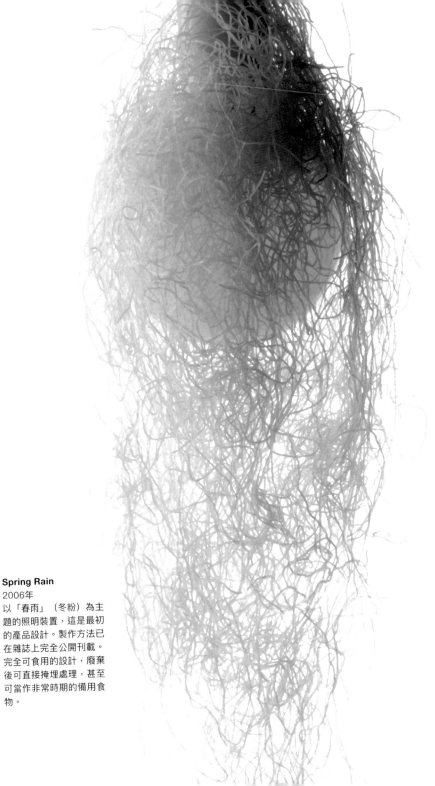

Spring Rain
2006年
以「春雨」（冬粉）為主
題的照明裝置，這是最初
的產品設計。製作方法已
在雜誌上完全公開刊載。
完全可食用的設計，廢棄
後可直接掩埋處理，甚至
可當作非常時期的備用食
物。

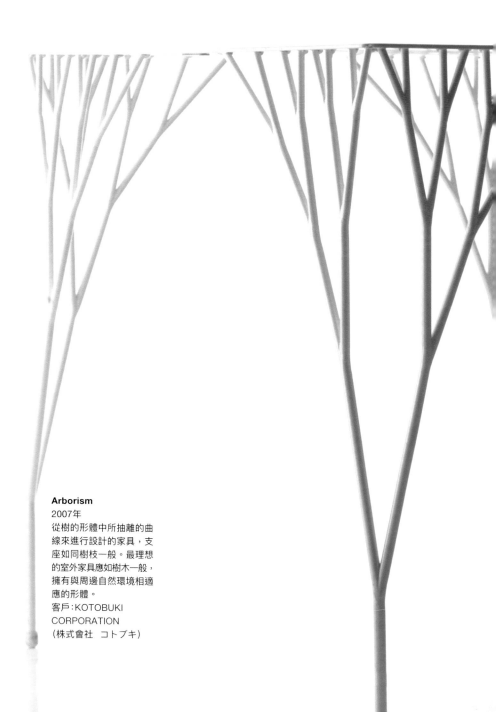

Arborism
2007年
從樹的形體中所抽離的曲
線來進行設計的家具,支
座如同樹枝一般。最理想
的室外家具應如樹木一般,
擁有與周邊自然環境相適
應的形體。
客戶:KOTOBUKI
CORPORATION
(株式會社 コトブキ)

將計畫變成興趣

Make your project your hobby.

喜歡才能做好。如果與頂尖的人交流，你會發現，他們無一例外都是真心喜歡自己工作的人。因為喜歡，所以進步得很快，效率也會很高，他們也由此成了最專業的人。然而，人生中畢竟不可能盡是舒心的工作，遇到這種情況的時候，就請試著這樣來思考——**感覺不到樂趣，是因為理解還不夠深入，如果繼續堅持，應該很快就能發現它的趣味所在。**

每當有計畫開始設計的時候，我首先都會嘗試圍繞它挖掘出自己感興趣的內容。如果要做一個管弦樂隊的品牌設計，就去聽聽自己不曾了解的古典音樂，研究一下音樂史，或者翻一翻有關管弦樂的漫畫。如果是與寺廟相關的計畫，就去研究一下佛教思想，體驗一下抄經、坐禪及阿字觀。如果是化妝品計畫，首先就要與女性交流，再去有機化妝品店體驗護膚等等。將與計畫相關的一切當作一種樂趣去體驗，這樣一來，每開展一項新類型的工作，就會新添一些小小的樂趣。

把了解計畫的背景及周邊事物當作一種樂趣，主動地去理解它，你所提出的理念就能與計畫有更好的契合度。同時，與客戶建立起相同的興趣，也能促進你與客戶建立更好的關係，不僅如此，這還關係著用戶能否對你的理念產生共鳴。

這個方法可以應用於各式各樣的學習之中，我學英語就是透過「動畫」、「漫畫」和「遊戲」來進行的。雖然我既沒有留過學，也沒有在國外生活過，但我現在已具備相當不錯的英語水準，能夠在國外的大學裡用英語演講、商討工作及相關事宜，這之中最重要的就是將計畫變成興趣。

從乍看之下很無聊的事物中尋找樂趣，這種行為彰顯了創造者的能力。
不斷鍛鍊這種能力，並深入到日常生活的各種方面，就能逐漸克服消極的心理，慢慢培養出積極的心態。使這種狀態繼續保持下去，就能孕育出巨大的興趣。因此，在你以憂鬱的心情開始一項工作之前，請盡可能地去探尋它的趣味所在。

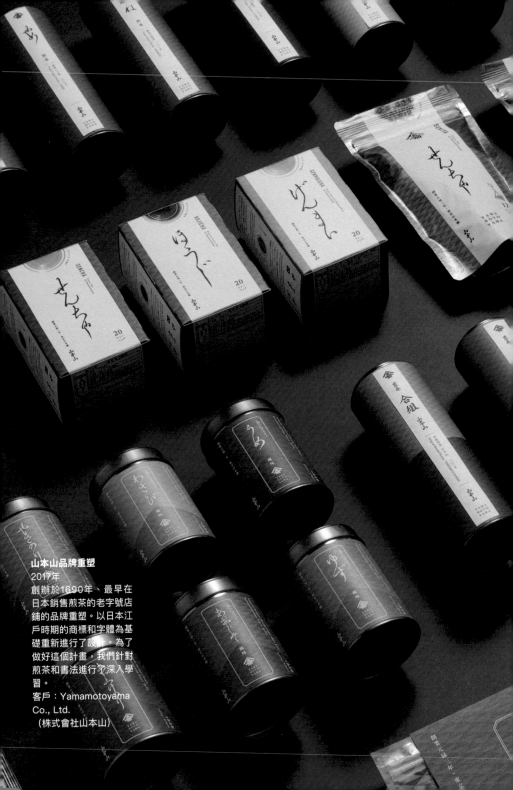

山本山品牌重塑
2017年
創辦於1690年、最早在日本銷售煎茶的老字號店鋪的品牌重塑。以日本江戶時期的商標和字體為基礎重新進行了設計。為了做好這個計畫，我們針對煎茶和書法進行了深入學習。
客戶：Yamamotoyama Co., Ltd.
（株式會社山本山）

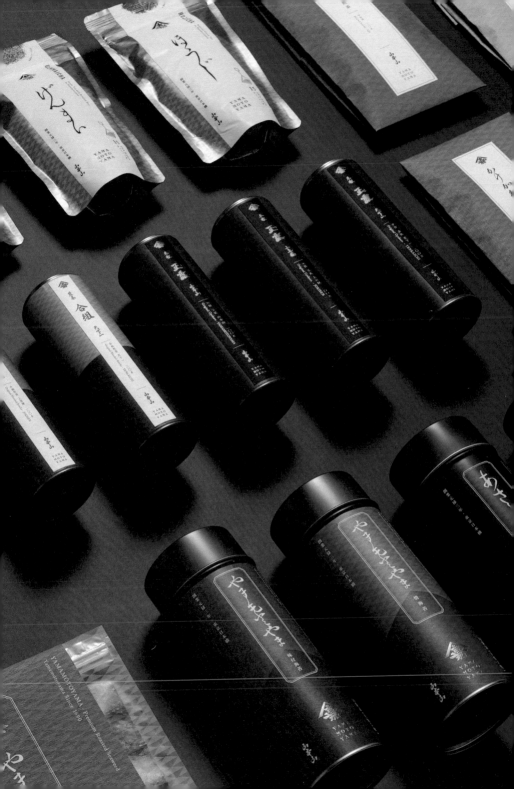

分解有益於理解

Deconstruction constructs understanding.

我一直都在思考，到底要怎麼樣才能達到最高的水準呢？要想在某一方面做到極致，就不得不面對龐大的知識儲備，究竟該從哪裡開始著手，這是一個經常困擾我的問題。

事實上，無論多麼難的技術，其本身都是由許多小而簡單的知識或技術組成的。因此，無論是誰，只要能夠按順序將所有的技術一個一個學會，基本上就能夠掌握這門技術。只是很多人在學習的途中因為看不到自己的進步，或者遇到了巨大的、看起來無法解決的問題，最後選擇了放棄。因此，**當我們遇到不明白的問題時，首先應對其構成要素進行分解並確保沒有遺漏的部分，然後嘗試按照順序去理解它。**這就是為什麼「理解」與「分解」具有同一個詞源的原因。

這個方法適用於一個人成長的所有階段。例如，將平面設計師的工作分解來看，它綜合了排版能力、設計工具的使用技巧、印刷製造的知識、思想的跳躍性、美好體驗的記憶及社交能力等要素。將這些分解之後，對每一種能力都進行相應的鍛鍊與提升，就能得到自身的成長。

分解要素的訣竅在於不斷地追問「為什麼非要如此呢」。萬事萬物自有其道理，但是我們往往習慣於憑藉自己的感覺去判斷，因而不能理解其中的真意。如果能拋開具成見的感性理解，而在分解的基礎上，對事物進行構造層面的理性理解，就更能清晰意識到事物的必然性。例如在設計座椅的時候，將座椅所必須具備的因素進行分解考慮，就會明白它需要的是創造一種「啊，體重被分擔了好輕鬆啊！」的感覺，而實現這一目標的方法有千萬種。意識到這些，你就能夠站在革新的起點上了。

理解就是分解。只有進行了細緻分解的人，才能更透徹地理解事物。請不要忘記這一點。

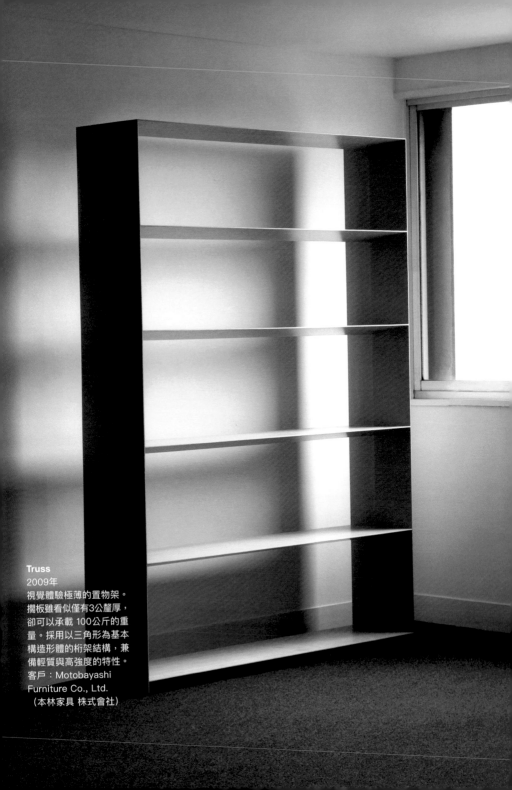

Truss
2009年
視覺體驗極薄的置物架。
擱板雖看似僅有3公釐厚，
卻可以承載 100公斤的重
量。採用以三角形為基本
構造形體的桁架結構，兼
備輕質與高強度的特性。
客戶：Motobayashi
Furniture Co., Ltd.
（本林家具 株式會社）

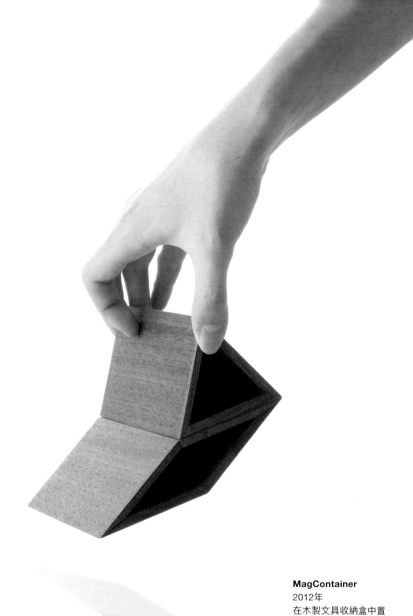

MagContainer
2012年
在木製文具收納盒中置
入磁鐵,來使其相互吸
合。整合運用了德島縣
的儲物家具工坊所開創
的傳統木工技術。
客戶:TSUBOI WOOD
CRAFT
(坪井工藝)

正確認知做不到的事情
才能進步

Know exactly what you can't do to figure out what you can do.

在我就讀高中的時候，受到漫畫的影響，我對天才非常憧憬。天才是一群大腦構造異於常人、什麼事情都能立即做到的非常帥氣的傢伙。進入社會後，我有幸結識了許多被稱作天才的人，但他們都跟我想像中的「漫畫中的天才」完全不一樣。

我所認識的天才，都是非常勤奮努力的人。除此之外，他們的**共同點就是他們都擅長於恰當的努力**。由於掌握了前文所述的「分解」的能力，他們比別人更早地意識到了自己做不到的事情，從而避免走彎路，也因此得以比周圍的人們更快地成長起來。

在初學階段時，絕大多數人都會很快地進步到一定的水準。只要去做就會成長，在這一點上，天才與普通人並沒有什麼太大的不同。然而，到達一定的水準之後，做不到的感覺開始慢慢多起來，很多人會就此選擇放棄。這種階段性的低迷，其實是由於把局部的不順利錯當為全體的不順利造成的。換言之，這是一種在經歷了如何成長的階段之後，卻尚未達到清楚了解自身不足的狀態。例如，將「學習設計時遇到了難題」放大為「自己做不出好的設計」。做不到的原因無論是「不懂得排版的基本原則」、「不知道該如何表現」，還是「知識儲備本身就不足」，其實都不過是些實際可解決的小問題。如果不能正確地認識到這一點，就會迷糊地陷入「完全做不了設計」的低潮之中。

因此，當你感覺不順的時候，請盡量更加具體地找出「現在的我所做不到的那些事項」，然後反覆練習。**如果能將一個一個的小事項逐一解決，大的問題自然也會迎刃而解**。試著去想像擋在你面前的並不是一塊巨石，而是堆積起來的許多小石塊。雖然腳下很黑，不容易看出石頭的樣子，但只要你能正確地理解自己所處的狀況，就一定能看清它的原貌。

TECHTILE

テクタイル展

Techtile
2007年
與東京大學的研究者們
共同完成的展示觸覺與
技術結合的平面及空間
設計。透過印刷了無數
指紋的平面設計來喚醒
人們的觸覺意識。這是
我作為一名尚不成熟的
平面設計師時所嘗試的
設計作品。
客戶：Techtile
Executive Committee

首先集中突破一點
而後慢慢拓展

Start with one dot. Then, start connecting the dots.

如果你不是冠軍而是一名挑戰者，為了不滿盤皆輸，我建議你先集中精力爭取某一點的勝利。例如，不要以歷史知識榮冠世界之最為目標，喜歡李奧納多‧達文西的話就集中精力研究他一個人；同樣，不要追求世界第一的廚藝，先做出世界第一的拉麵裡的溏心蛋。我在學生時期就開始做平面設計，因為這是建築師較少涉足的領域，所以想當然地認為自己較有勝算成為這個領域裡最優秀的建築師。

自從網際網路出現之後，人類史上第一次迎來如果有想要了解的事物，就可以立即搜尋到相關訊息的時代。換句話說，知識不再被封閉在某一領域之內，而是變成了大家可以共享的財富。現在，如果你想在某個小的領域內取得些許突破，只要你收集比別人更多的資訊並勤加練習，成為一名專家就比以往任何時候都要容易。

以前，一個人如果想在某個領域內拔尖，成為該領域的專家，一般都需要傾盡畢生的精力。但如今，學習變得比以往任何時候都更加容易，一個人能夠同時兼備多項專業技能，在不久的將來，一定會出現很多懂設計的音樂家、醫生及廚師等。細想的話，一名精通料理的設計師應該能設計出比普通設計師更加美觀實用的廚房用具。

如果能夠在某個領域專注於一點並有所突破的話，就繼續將這些點積累起來吧。慢慢地，點與點之間會連成線，線與線交織起來便能成為你所擅長的專業面。史帝夫‧賈伯斯在著名的史丹佛大學演講時就表示：「人生就是將生命中的點點滴滴串聯起來」。然而可惜的是，我們並不能在當下就知曉人生的全貌，也就不知道該留下什麼樣的點。但是，只要無論何時都記得嘗試專注一點且突破，待到將這些點聯繫起來的時候，或許真的會完成名垂青史的非凡偉業。

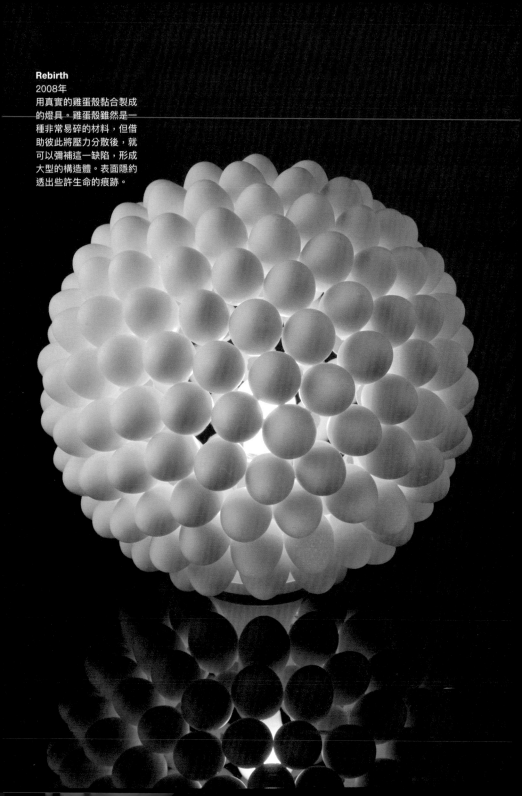

Rebirth

2008年

用真實的雞蛋殼黏合製成的燈具。雞蛋殼雖然是一種非常易碎的材料，但借助彼此將壓力分散後，就可以彌補這一缺陷，形成大型的構造體。表面隱約透出些許生命的痕跡。

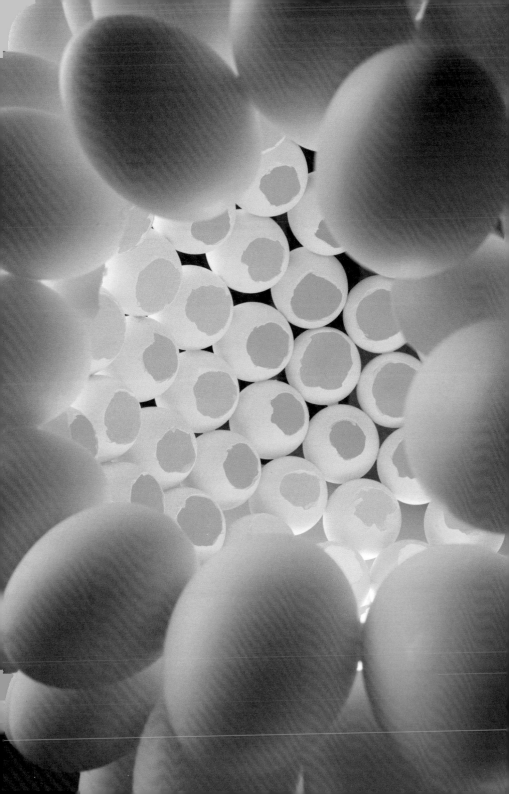

腦中一有畫面就
迅速著手嘗試

Make what you see. Act quickly with your eyes and hands.

要盡快著手嘗試。練手，對於設計師而言是最重要的事情。如果手上功夫不到位，即便想法已經在腦海中成形，也依然需要花費大量時間去表達它，結果往往對自身想像力也帶來束縛。**能夠迅速將所思所想透過雙手表達出來，將大幅減少想像與現實之間的距離。**

表現手法無論採用手稿、CG（電腦繪圖）或模型都無關緊要。我因為從上小學起就開始使用電腦，用電腦進行設計彷彿已經成了身體的一部分，所以從草圖階段開始，就會積極使用Photoshop、Illustrator（均為Adobe公司發行的圖像處理軟件）及 3DCG（三維電腦製圖）等輔助工具。雖然我也很喜歡手稿，但從始至終使用同一種表現手法會讓我感覺整個設計過程更加流暢。

如果能磨練出即時可見的表現速度，在與客戶或團隊進行會議討論的時候，就可以現場勾畫出設計原型了。一起參與創造的過程，會讓對方感覺到共同創作的實在感，這樣一來，認知上也更容易達成一致。如同在可以看見壽司師傅製作壽司的店裡用餐一般，在那種情況下如果能夠直接在現場勾畫設計來表達呈現，就能切切實實得到充分的信任，而且如果有人認為不正確或不恰當，也能及時指出。會議結束的時候，目標就已經呈現在眾人面前了。為了實現這種夢一般的現場創作的會議，手頭表現就必須具備相應的速度與品質，並且能夠一邊談話，一邊進行。**計畫的生動性來自於創造它的過程。**

即時表現速度的提升是與設計模型製作速度的提升緊密相連的，因此與高品質的設計成果也是緊密相連的。我所結識的一流設計師們無一例外都具備快速徒手表現的能力。對於我們，首先要讓自己確實具備能直接上場的基本能力，磨練自身即時表現的技術，對我們絕無損失，更是快速成長的捷徑。

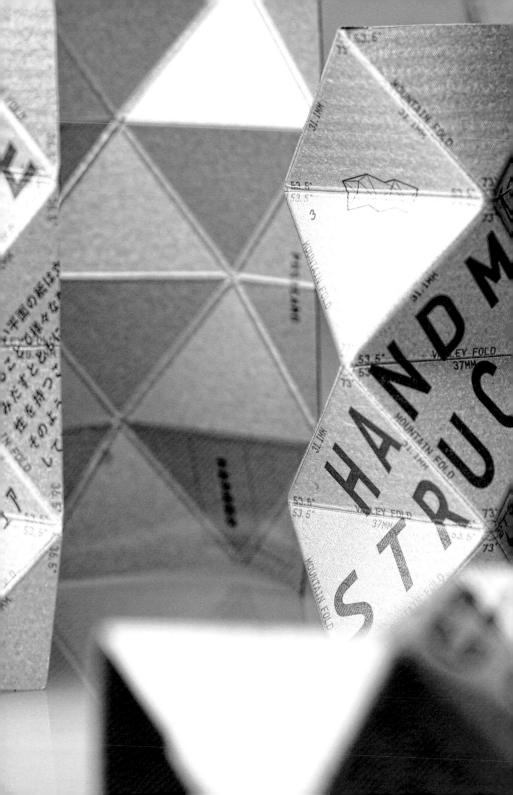

Handmade Structure
2013年
從建築構造設計師的視角
去探索紙的可能性的展覽
會。我作為此展覽會的藝
術總指導。展覽會的DM
設計是透過對建築的折板
構造進行折曲加工,來傳
達「將展覽會的理念帶著
走」的設計理念。
客戶:Takeo Co., Ltd.
(株式會社 竹尾)

從機率來思考勝負

Winning is about probability.

經常會聽到「請提出成果」這樣的話，雖然成果往往難以預測，但還是希望能求得一個結果。設計是一個關乎成敗的領域，為了得出評價就不可能避開勝負的問題。在這裡，就讓我悄悄告訴你們取得勝利的思考方法吧！

前面已經提到過，大學時期的我非常害怕失敗，沒有參加過評選或競賽之類的活動。由於沒有參與，獲勝的機率自然為零。我鼓起勇氣開始嘗試參加競賽是在讀研究所的時候，雖然試著去參加競賽了，但是難以獲勝。在參加大概5次競賽都失敗了之後，我陷入了「自己也許並沒有設計才華」的漩渦之中。

在這個過程中，在得知競賽結果之後，我所意識到的就是機率。比賽通知裡寫著參加競賽的總人數是300人，獲獎者一共5人。冷靜下來仔細想想，我獲勝的機率竟然只有1.7%，而我只失敗了5次就開始懷疑自己的設計能力，這樣一算就覺得不太合理了，至少也得參加50次，才能判斷出自己是否具備設計的才華。

此外，我還意識到另外一件事——誰也不知道我在競賽中落敗了。落選者當然不會被發表出來，也就是說，**失敗的機率其實要比想像中高很多，而失敗後的風險其實要比想像中低很多**。意識到這些後，我面臨挑戰時的心情便變得輕鬆多了。

從那時到現在的十幾年間，我參加過很多競賽。從讀研究所的時候起直到現在，我的獲獎機率逐步慢慢提升，這幾年的獲獎機率已經超過七成了。包括眾多領域的全球頂尖賽事在內，我竟然非常榮幸地獲得了100多個獎項。為了獲獎，首先最重要的就是默默地盡可能參加更多的競賽。也許你已經猜到了，也就是說我有過近100次的失敗經歷。**所有的勝負都是有機率的，首先要盡可能地多參加競賽，這才是獲勝的法則**。

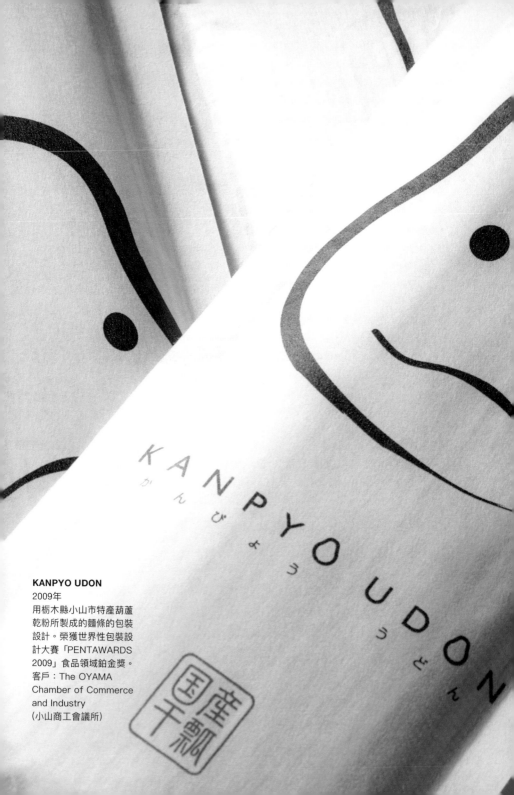

KANPYO UDON
2009年
用栃木縣小山市特產葫蘆
乾粉所製成的麵條的包裝
設計。榮獲世界性包裝設
計大賽「PENTAWARDS
2009」食品領域鉑金獎。
客戶：The OYAMA
Chamber of Commerce
and Industry
（小山商工會議所）

KANPYO UDON
かんぴょう
うどん

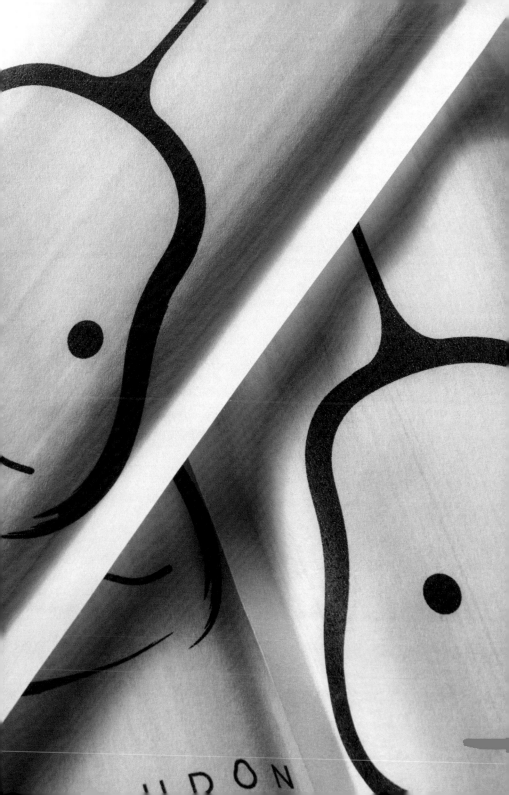

把偶像當作對手

Make your idol your rival.

理想與現實之間是有距離的，消除這個距離的過程，我們稱之為「夢想的實現」。**拉近理想與現實的關鍵，就是設定一位理想的競爭對手。**對於宮本武藏而言，他的對手就是佐佐木小次郎；對於阿姆羅來說，他的對手就是夏亞。正因為有對手的存在，他們才能夠促成彼此的成長。請閉上眼睛想一想，你的競爭對手是誰呢？他（她）是你夢想著要成為的那個人嗎？

大三的時候，我的夢想是有朝一日能夠成為一名建築師。然而有一天，我意識到了某個讓我備受打擊的事實，那就是我為課程作業所製作的模型，與世界知名建築師們的相比，實在是太拙劣了。真正的建築，是在協調了結構及造價等重大的限制因素之後才得以建成的。而我即便在隨心所欲、完全自由的情況下，製作的模型依然如此糟糕。這讓我意識到，這樣下去我永遠都無法成為一名建築師。在意識到這一點之前，我一直想當然地認為學生作業自然無法與專業人士相比。但是，如果真的想要實現夢想，你就必須將自己所仰慕的建築師當作競爭對手。

從那天起，我不斷地對自己說「成為世界第一的建築師難道不好嗎？」，並自顧自地在設計時將知名建築師當作對手來進行創作。然而，看過這些人的模型及圖紙後，我覺得自己根本沒有辦法戰勝對方。經過了一段束手無策的時期之後，透過慢慢觀察，我漸漸意識到，如果只競爭局部，我還是有可能勝過他們的。即便無法使全部的圖紙都贏過他們，但如果只是做畫框，我也許能做得更好，如果單看CG合成，我似乎更擅長。這樣一點一點將局部積累起來，將來必定會有一天，自己將掌握成為一名專業設計師所需的全部技能。

我認為，只有從一開始就描繪出自己想要成為的樣子，並切切實實照這樣去行動的人，才有可能真正成為自己想要成為的人。如果有想要成為的夢想人物，即便是勉強自己，也請一定要嘗試將這個人當作自己的競爭對手。即便現在還相差非常大，但只要你能夠理解自身存在的差距，並逐步去克服，你就必將邁出實現夢想的一大步。

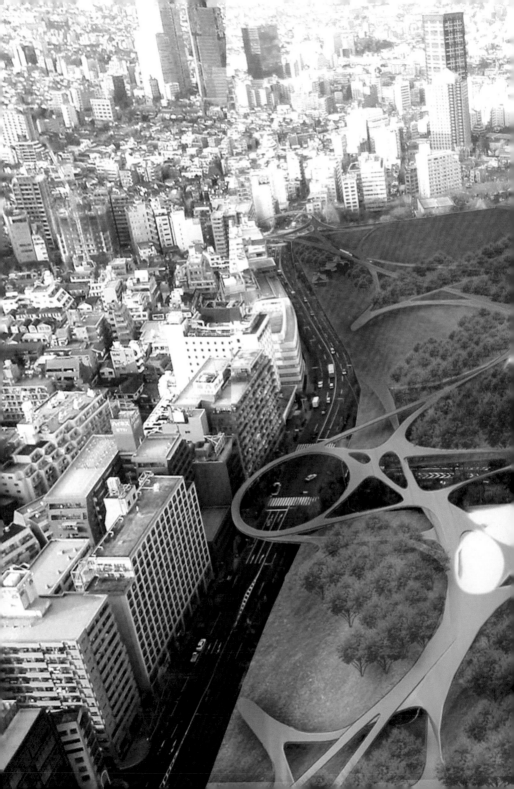

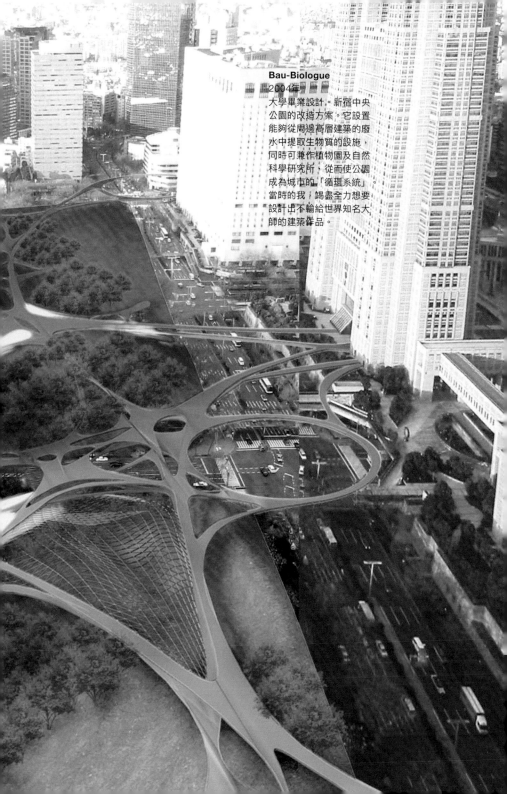

Bau-Biologue
2004年
大學畢業設計。新宿中央
公園的改造方案。它設置
能夠從周邊高層建築的廢
水中提取生物質的設施，
同時可兼作植物園及自然
科學研究所，從而使公園
成為城市的「循環系統」。
當時的我，竭盡全力想要
設計出不輸給世界知名大
師的建築作品。

堅持尋找榜樣

Keep searching for your role model.

歷史上是否存在讓你視為人生目標的人呢？這樣的人被稱為榜樣。「學習」一詞（在日語中）的詞源即「模仿」。就像嬰兒會模仿自己的父母一樣，**模仿前人的做法是學習與成長過程中不可或缺的一部分。**

請輕輕閉上眼，並想出三種榜樣。第一種是跟你同一時代、相差十歲以內的偶像，或走在你前面的人；第二種是現今依然在世、位居世界第一的人；第三種是在人類歷史上最受尊敬的人。想出這三種人之後，就去調查一下他們年輕的時候是什麼樣子，如果有傳記當然更好。這樣一來你就會明白，他們也曾經歷過艱難困苦，也曾有過失敗的時候，他們不過是最終鼓起勇氣的普通人而已，這些應該能夠成為你成長的參考。

雖然覺得有點不好意思，但還是告訴大家我的榜樣吧！第一種榜樣，是比我大三歲到十歲、擁有才華的建築師和設計師兄長們，因為太多了，就不一一列舉出來了。在與他們的交流中，我不知不覺地受到很多影響，讓我能一直保有上進心。第二種榜樣，我最先想到的是我的恩師隈研吾先生和黑川雅之先生。隈研吾先生精準的指導，以及黑川雅之先生將哲學融入設計的理念等，都強烈地刺激了我，他們自身也受到了很多他們前輩的影響。能夠直接見到並感受各位前輩的生存方法，確實是一種非常好的學習經驗。最後，第三種榜樣——我這一生最尊敬的人，包括查爾斯‧伊姆斯、巴克敏斯特‧富勒、弘法大師空海等諸位偉人。不知道像他們這樣被稱為萬能的天才的創造者，為了超越時下的領域、實現思想的變革，究竟擁有多大的勇氣。

將某個人的生存方法作為自身的參考並不是什麼羞恥的事。**當你感到迷茫的時候，看一看自己榜樣的一生，應該就能隱約看見自己所要前進的道路了。**

Techtile #3
2010年
將東京街道的肌理拓印
在鋁箔上所構成的觸覺
展示空間。那幾天黑川
雅之先生的事務所兼畫
廊內到處都是鋁箔,給
他添了不少麻煩。
客戶:Techtile
Executive Committee

CHAPTER 2

CREATING GOOD DESIGN

創造好的設計

思考美好的理由

Think of reasons for the beauty.

我一直在有意探尋美好的事物，特別是在大自然中，那裡有許多美麗的事物：流動的雲、翻湧的波浪、色彩繽紛的花朵……NOSIGNER工作室裡，科學類的圖鑑圖書估計比設計類的圖書還要多。在眾多自然科學類圖書的包圍下，我們每天都能發現美好的事物，這對我們產生的影響是非常大的。

美，到底是什麼呢？花非常美。花的美，並不是為了給人欣賞。如果真正說起原因，花朵呈現出美麗的姿態其實是為了吸引能夠傳播花粉的蜜蜂。
這樣看來，蜜蜂應該是能夠理解美的。那麼，對美有同感的就不僅僅是人類了，昆蟲應該也能夠理解美。**所有的生物都對美持有本能的同感，這是一件非常有意思的事**。在現實生活中，如果你仔細觀察，就會發現水分飽滿的茄子就如同水滴般新鮮美好，受到充足陽光照射而茁壯成長的樹木，它的枝幹構造美得讓人驚嘆。這種美，是與邏輯的整體性密切相關的。生物透過這種形式回避危險，這是它們保護自己及種子安全的本能。美對於生物而言，是一種類似安全機制的機能。

美，存在於感性與理性的平衡之中。無論哪一方有所不足，都無法呈現出美的形體。如果你想要將美均衡地表現出來，多找出一些「感性美的理性源由」是非常重要的。

美的範圍根據實際狀況的不同會有所區別，有的時候美並不是一種目的。即便如此，對於構築事物本質的美，大多數人在無意中都會傾向於正面的理解。因此，請不斷追尋美好的事物，持續思考美好的理由。對美的追求，往往與對設計終點的想像是緊密相連的。

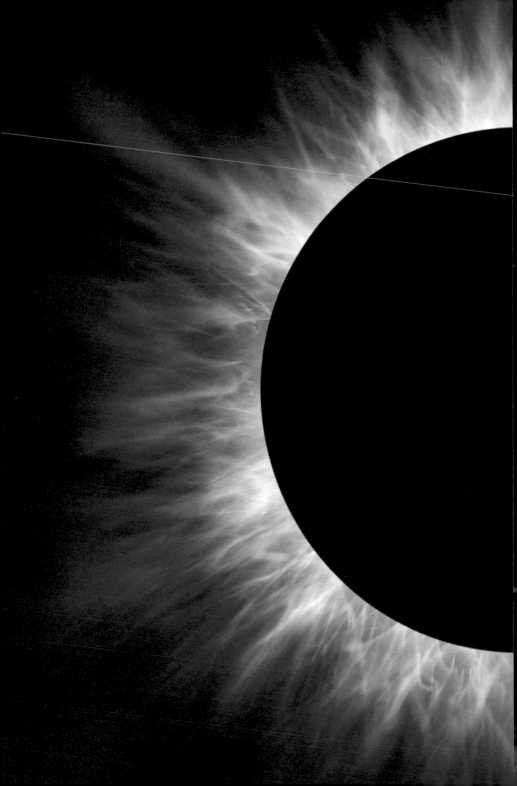

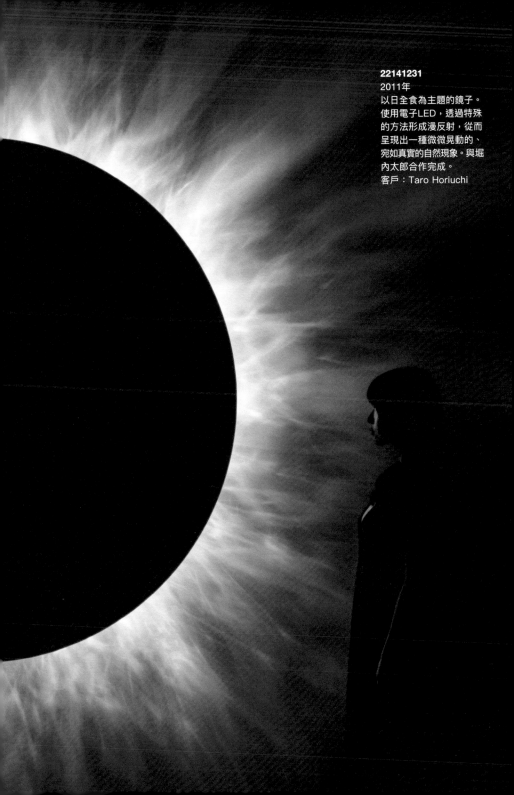

22141231
2011年
以日全食為主題的鏡子。
使用電子LED，透過特殊
的方法形成漫反射，從而
呈現出一種微微晃動的、
宛如真實的自然現象。與堀
內太郎合作完成。
客戶：Taro Horiuchi

形體不是被創造出來的
而是被發掘出來的

Form isn't created. It's discovered.

設計雖是一項創造形體的工作，但所有資深設計師的共同點卻是不創造形體，他們都擁有一種發現形體進而塑造形體的能力。

漂亮的形體未必都有好的造型。看見某種形體，要一邊變換觀看角度，一邊向大腦傳遞相應的訊息。杯子之所以是這樣的形體，是因為這種形體適合人們用手將液體送入口中。桌子的高度一般為70公分，因為人們坐著的時候，這恰是手肘適宜的高度。這些形體與周圍的物體之間、造形與功能之間，關係都是契合的。也就是說，與其說是**創造形體，不如說是創造衍生出這種形體的關聯性**。因此，為創造出好的設計，我們與其採用「自由創造形體」的方法，不如採用「找出不得不衍生出這個形體的關聯性」這個方法更為有效。「表現」即「現於表面」，創造形體的真正涵義，就是發掘出能夠將蘊含在內部的關聯性直接具體表現在外部的形體。

為了打造能夠建立的關聯性的形體，**在弄清楚什麼樣的形體適合之前，先仔細觀察周圍**。如果你能夠想像出周圍，就會慢慢感覺眼界變得開闊起來，彷彿已經能夠看到所需要的形體了。不斷往復於關聯性與形體之間，找到其所衍生出的最直接的狀態。這樣一來，就會讓人感覺好像不需要刻意設計一般，超越了隨意性，直接升華為設計成果。另外，從相似的關聯性中所衍生出的形體，自然具備相似性。
例如，跑車為了追求速度，它的曲線與獵豹相似，其關聯性來源於獵豹的流暢形體。表現突出的形體往往能夠強有力地展現出它所關聯的事物。

從關聯性來挖掘形體的過程，與自然界中形態的生成法則是一致的。美麗的設計原型已經存在於自然界的現象之中了，只等著你去發現它們。

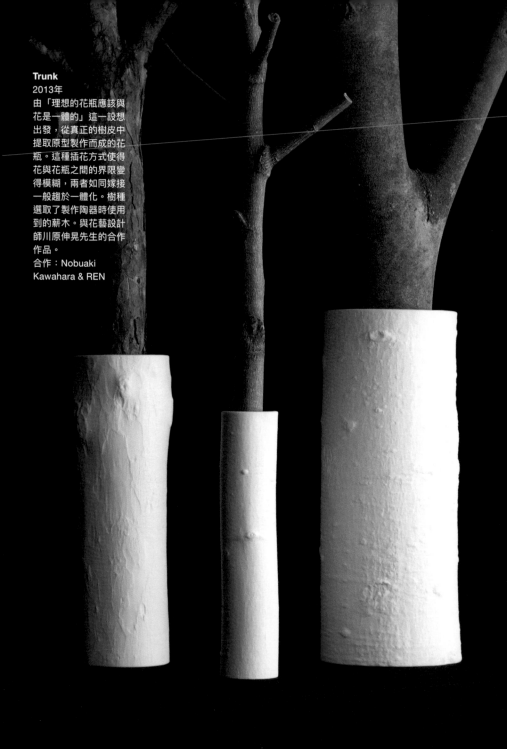

Trunk
2013年
由「理想的花瓶應該與
花是一體的」這一設想
出發，從真正的樹皮中
提取原型製作而成的花
瓶。這種插花方式使得
花與花瓶之間的界限變
得模糊，兩者如同嫁接
一般趨於一體化。樹種
選取了製作陶器時使用
到的薪木。與花藝設計
師川原伸晃先生的合作
作品。
合作：Nobuaki
Kawahara & REN

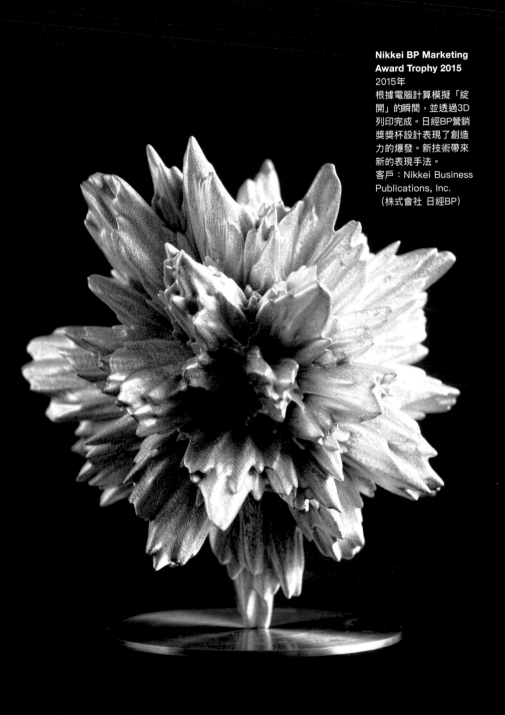

**Nikkei BP Marketing
Award Trophy 2015**
2015年
根據電腦計算模擬「綻
開」的瞬間，並透過3D
列印完成。日經BP營銷
獎獎杯設計表現了創造
力的爆發。新技術帶來
新的表現手法。
客戶：Nikkei Business
Publications, Inc.
（株式會社 日經BP）

好的品味不是一種才能
而是一種準則

Having good taste isn't a talent. It's a principle.

這麼說或許有點突然，設計的品味是什麼呢？試著去問一下別人：「你對自己的品味有自信嗎？」多半會得到否定的回答。從這裡可以看出，人們總是認為品味是一種上天給予的才能，與本人並無關聯。我曾經也這麼認為，但現在我可以斷言，**品味並不是一項才能，而是稍加注意就能夠習得的事物。**

這裡請先想像一下沒有品味的大叔。鈴木先生，一位銀行職員，鬆鬆垮垮的襯衫透出裡面的圓領背心（假設）。如果這位鈴木先生來拜託我，說「無論如何都想要提升自己的品味」，那我該怎麼做呢？

首先，提升品味是我們雙方達成的共識。先仔細地問清楚，他想要的是不是「看起來更有工作能力」及「變得更受歡迎」等。達成一致後，接著對他提出這樣的要求：「請想像一下，在倫敦金融街工作的約翰先生（假設），約翰先生是銀行史上最年輕的副總，舉止大方，談吐優雅，為人親切，深受大家的信賴，不必說自然十分受歡迎，你認為他怎麼樣呢？」如果約翰先生的這種形象就是鈴木先生所期望的，那接下來就這麼告訴他：「那麼從明天開始，將約翰先生不會有的態度、不會穿的衣服等通通捨棄，盡量以約翰先生的行為準則為標準，來要求自己的言行舉止。」

這下可不得了，鈴木先生恐怕得將自己幾乎所有的衣服都扔掉。然而，如果鈴木先生能做得徹底，人們馬上就會感覺他的品味變好了。對於鈴木先生而言，品味的提升並不是由於某項才能，而是有意識地按照約翰先生的準則要求自己，並竭盡全力執行。

遵守準則是一件很不容易的事，世界上有太多約翰先生不會選擇的事物了。**在各種嘈雜聲中不放任自己隨意選擇，堅定而又徹底地保持重要的審美感。**這就是好品味的本質，也是品牌設計的本質。

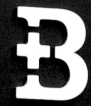

+B
2015年
橫濱體育場內的橫濱灣
星隊商店。這個品牌不
僅針對老棒球迷，還面
向更多的人，是一個為
了讓棒球進入更多人的
生活之中的品牌。
客戶：YOKOHAMA
DeNA BAYSTARS
BASEBALL CLUB, INC.
（株式會社 橫濱DeNA
海灣之星）

做出讓人一目了然的設計

Design to communicate in the moment.

在研究所期間，我生平第一次參加設計競賽，結果竟然五連敗。意志消沉的我很在意究竟什麼樣的方案獲勝了，於是便去看競賽的獲獎方案。實際看過之後，發現無論哪一個方案都非常簡單，簡直讓人難以服氣，明明我的方案思考更加縝密，為什麼我卻輸了呢？

我試著從評審們的角度來思考這個問題。如果評審會一共有2個小時，那麼每個人挑選方案的時間也就30分鐘左右。如果30分鐘內要篩選300個方案，平均每個方案的評判時間最多只有6秒，當然沒有工夫來細細閱讀你的文字說明。也就是說，你必須在短時間內傳達出你的設計理念。

「原來那些看起來非常簡單的獲獎方案，反而能夠瞬間傳達出設計者的意圖」，抱著這樣的想法重新審視自己的作品，發現這些作品都是過於複雜、難以讓人在短時間內理解的方案。從那時起，我開始嘗試構思一些能夠快速傳達設計理念的方案，繼續參加設計競賽。有了這種認識，我獲勝的機率有了飛躍性的提高。**如果只從參賽者的角度來思考，是不容易獲勝的。**負責人的角度、評審們的角度、其他參賽者的角度，能夠從多角度來思考是非常重要的。

也就是在這個時候，我開始意識到設計具備某種與語言相似的性質，也有其傳達的對象。如果將設計比作語言，它是如何被傳達的呢？試著像理解語言一樣去理解設計，設計也包含講述者（設計師）與聽者（客戶），這樣就更容易理解設計的涵義了。

設計是一種將感性認知具象為形體的語言。所有的設計都蘊含某種訊息。如果使用得當，設計會成為一件將難以理解的事物變得易於理解的有力武器。你的設計想要傳達給誰呢？從對方的角度來看，你是否傳達到了呢？為了能傳達出你的所思所想，要先明確你的意圖，然後再開始進行設計。

SPARKLING
MIKADO LEMON
PROUDLY HANDBREWED JAPANESE SAKE
5%vol. PRODUCED BY NAORAI · HIROSHIMA, JAPAN 750ml

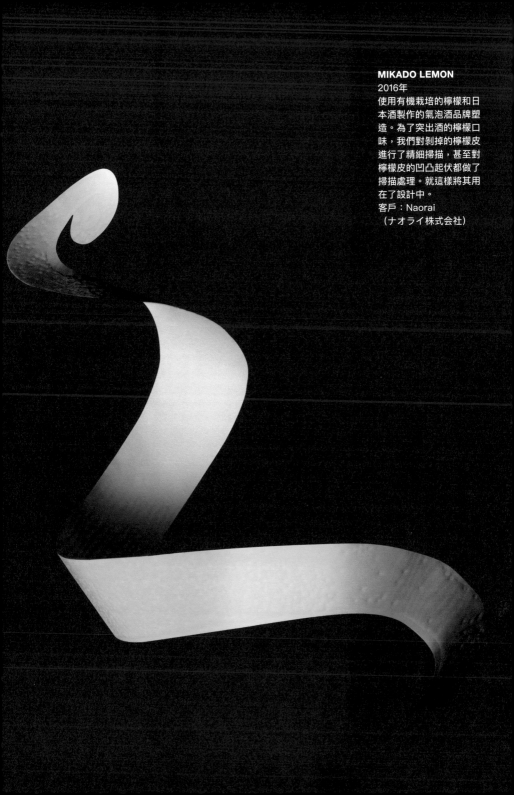

MIKADO LEMON
2016年
使用有機栽培的檸檬和日
本酒製作的氣泡酒品牌塑
造。為了突出酒的檸檬口
味，我們對剝掉的檸檬皮
進行了精細掃描，甚至對
檸檬皮的凹凸起伏都做了
掃描處理。就這樣將其用
在了設計中。
客戶：Naorai
（ナオライ株式会社）

將概念濃縮為簡單的詞語

Condense meanings into words.

發呆的時候，如果突然被問「你在想些什麼呀？」，你能答得上來嗎？嗯……好像在想什麼，又好像沒在想什麼，要回答似乎相當困難。思緒是如同雲朵一般飄忽不定的事物，如果要將其具化為語言，就必須賦予它能夠闡釋清楚的條理性。換句話說，就是要將無意識有意識化。

為了能夠將抽象的概念正確地表達出來，必須進行梳理條理的練習。例如，對於「設計是什麼」這一問題，人人都有各自的解答，不存在一個標準的答案。因此大多數的設計師都會將自己的概念描述得比較模糊。然而，如果你真的想成為一名優秀的設計師，即便覺得這個要求有些過分，也請一定要先停下腳步，問一問自己：「對於自己來說，設計究竟是什麼？」給自己一個有條理的答案。

我第一次對設計進行定義是在我讀研究所的時候。2006年，我做了人生的第一次演講，聽眾是德島縣的大叔們。當時他們讓我教他們什麼是設計。我思量著如果只講一些專業名詞，他們肯定會說「我們聽不懂什麼是設計，感覺很討厭的樣子」，從而使場面一片混亂。正當我為此感到煩惱的時候，我突然想到：「設計與說話一樣，將它分為講述者與聽者，然後從兩方面來考慮就好了。」結果，這場名為「對話的設計．設計的對話」的演講大受好評，他們紛紛表示「第一次明白了什麼是設計」，對我很是欽佩。

從那時起，透過將抽象的概念語言化，我的內心開始對設計的構造有了清晰的認識。另外，這次演講也促成了「設計的語法」這個研究。**將一項事物語言化，其實是給自己一次重新對其進行深刻理解的機會。**語言化的力量不容小覷。如果遇到難以理解的概念，就試著與同樣想要理解它的同伴一起，竭盡全力用語言去表達它，也許會有新的發現。

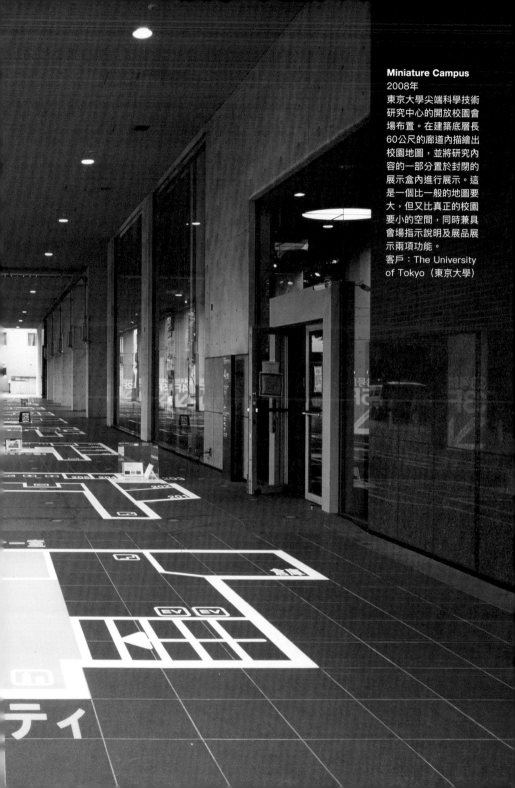

Miniature Campus
2008年
東京大學尖端科學技術研究中心的開放校園會場布置。在建築底層長60公尺的廊道內描繪出校園地圖,並將研究內容的一部分置於封閉的展示盒內進行展示。這是一個比一般的地圖要大,但又比真正的校園要小的空間,同時兼具會場指示說明及展品展示兩項功能。
客戶:The University of Tokyo(東京大學)

交流才能理解

Communicate to be understood.

「我都跟他說得很清楚了，他竟然一點都不懂！」經常見到有人這麼發火。這種情況一般是說的人認為自己已經將訊息「告訴」給對方了，然而實際上卻沒有「傳達」。「告訴」與「傳達」的不同，在於意識究竟是主體還是客體。如果能夠從對方的角度出發來進行交流，對方就比較容易理解，而如果只是自顧自地說話，對方就難以產生同感，結果自然無法傳達給對方。

「傳達」的關鍵，在於一邊說話，一邊想像自己處於聽者的立場。 為此，必須鍛鍊自己一邊說話，一邊假想聽自己說話是一種什麼感覺。意外的是，人們不懂得聽自己所說的話。練習這種說話方式很重要，因為如果自己能夠聽懂，那麼對方應該也可以理解。練習的時候，「自己能夠跟上的語速大概就是這個速度吧」、「訊息量似乎太大，有點難以理解了」、「咦？剛才的話是不是有點條理不清」，大概就是這種一邊說一邊聽的感覺。有了這種意識，結果應該就會大不相同。

語言之所以沒能傳達給對方，往往是因為缺乏同理。同理是指找出自己與對方觀點相同的部分，同時也接受彼此不同的部分。同理心，就是在你與對方意見相左時能夠派上用場的能力。如果真的想得到對方的理解，就不能全盤否定。「你的這個意見我是同意的，但是關於另一點你是怎麼考慮的呢？」透過這種交流可以弄清楚哪裡是可以達成共識的，而哪裡是不能達成共識的，這樣就更容易找出雙方都認可的觀點了。

做設計的時候，將其理解為語言會更容易想像。 自己想做的設計與對方想要的設計自然會有不同，但如果雙方反覆交流，最終會做出一個彼此都滿意的設計。想要創造推廣於社會的設計時也一樣，一邊進行設計，一邊想像如何向社會傳達自己的設計，然後繼續修改設計，如此反覆。一邊想著對方或社會大眾，一邊創作出來的設計，其傳達力將是遙遙領先的。

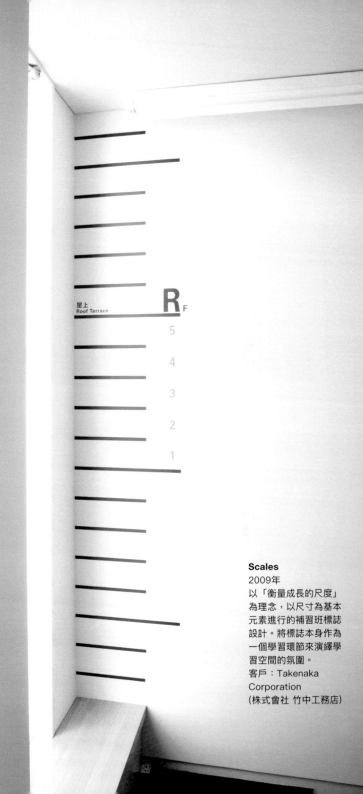

屋上
Roof Terrace

R F

5

4

3

2

1

Scales
2009年
以「衡量成長的尺度」
為理念，以尺寸為基本
元素進行的補習班標誌
設計。將標誌本身作為
一個學習環節來演繹學
習空間的氛圍。
客戶：Takenaka
Corporation
（株式會社 竹中工務店）

重視對違和感的敏感度

Be aware; be true to your sense of discomfort.

常常會聽到有人在某件事情失敗之後，表示自己早有預感。這種情況，很可能是由於雖然感覺到了違和感，但並沒有去嘗試弄清楚為什麼會這樣，然後就這麼堅持做下去了。**違和感的產生，往往是對未來產生了失敗的預感，因此違和感是一種重要的信號。**靜心感受那幾乎難以察覺的違和感，弄清楚它的本質，這將成為你成功與否的關鍵因素。從你不在意它的那一刻起，就是妥協的開始，慢慢累積起來，最終將會導致失敗。

感到違和感並不是一件壞事。這種感覺其實是告訴你還有可以更完善的地方，因此，你應該積極努力地去發現違和感。如果能以實際努力去修正違和感，就能切切實實地離成功更近一步。

當面臨「姑且就這樣吧！」的想法時，表示你對將要做出的決定不甚滿意。那就一定要提醒自己，打起精神再次審視事物的脈絡方向，持續堅持，直到違和感消失為止，這將極大地降低最終走向失敗的風險。請記住，當有了好的構思的時候，如果這個構思有違和感，那麼無論重覆多少遍，也一定要努力找到完美的替代方案。**當你感受到違和感的時候，最重要的就是回憶你最初的構想。**回歸初衷是消除違和感的最佳良藥。

另外，當你想消除構思中的違和感時，關注自己內心的動向是一件很有效的辦法。例如，當我想出一個好的構思時，內心就會不由自主地有「如果這真的是前人不曾有過的嘗試，不趕快去做就要被人搶先了！」的想法。而覺得「這樣差不多就可以了」的構思，實際嘗試起來往往不怎麼樣。記住好的構思出現時的感覺，並不斷地嘗試再現這種感覺。將對違和感的本能感知力作為自己的武器，即便只向前邁進一步也好，請盡力去培養自己更接近好的構思的感覺。

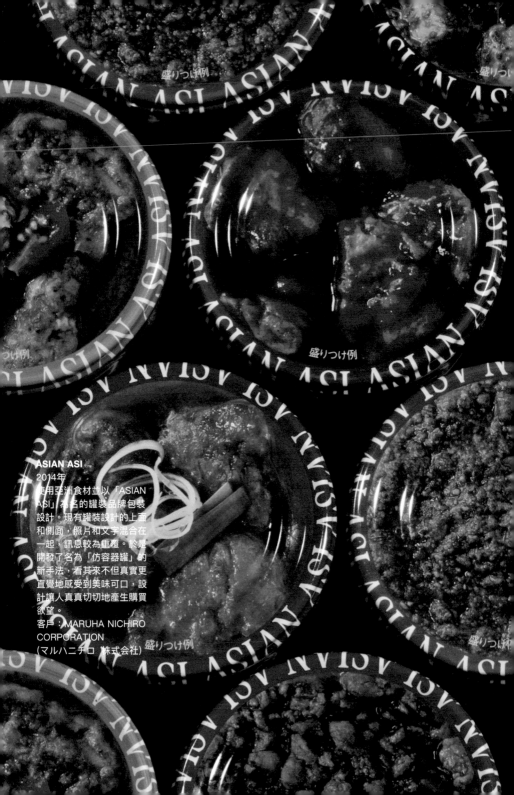

ASIAN ASI
2014年
使用亞洲食材並以「ASIAN ASI」為名的罐裝品牌包裝設計。現有罐裝設計的上面和側面，照片和文字混合在一起，訊息較為重疊。於是開發了名為「仿容器罐」的新手法，看其來不但真實更直覺地感受到美味可口，設計讓人真真切切地產生購買欲望。
客戶：MARUHA NICHIRO CORPORATION
（マルハニチロ 株式会社）

盛りつけ例

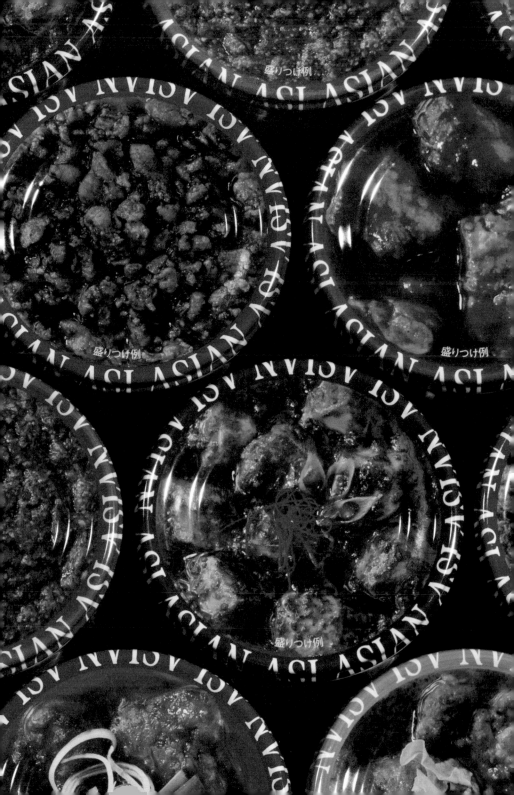

豐富的經驗
將引領你創造

A wide range of experience leads to creativity.

孩子偏食的時候，往往會說「這不是我想要的味道」。我不禁會想，如果依然是這個味道，但卻與他預想的一致，他是不是就喜歡了呢？我對此深感興趣。在一項調查中，我們詢問了職員對在一起辦公的上司印象如何，結果顯示，職員們好像對言語及行動容易預測的上司更有好感。這樣看來，人們似乎更喜歡可以預測的事物，而不喜歡難以預測的事物。想必這是源於生物為了保護自己的後代，希望能夠對安全性進行確認的本能。

一個人可以預測的範圍大小取決於一個人的經驗。簡單來說，雖然經驗豐富的人喜歡的事物會增多，並感受到更多的幸福，但離開自己狹窄的世界後，讓人討厭的、不安的事物也會隨之增多，安全感也隨之降低。**經驗的多寡對一個人的幸福感及不安感有著極大的影響。**

設計師的工作就是為他人創造新的體驗，設計師自身經驗的多樣性將直接關係到產品的品質。比如設計一間飯店，如果設計師本身不知道好的飯店是什麼樣子，當然不可能設計出來。所以一開始必須盡快去好的飯店體驗住宿，並仔細觀察。為了創造出好的設計，要盡量多去體驗，將自己的經驗值提升到一個優秀的基準是十分重要的。

一直懷有強烈的好奇心，遇到沒聽說過的食物就積極去試吃，即便是窮學生也要試著去嚐一嚐高級飯店會所一杯1500日元的紅茶。如果去美容院，就翻翻平常不會看的女性雜誌；如果有了新興趣，就去舊書店找一找相關的書籍；如果出現了新的設備工具，至少要先接觸看看……這樣**日積月累的新經驗將成為你創造構思的源泉**。由此磨練出的經驗值，不僅對作為設計師的你會有幫助，而且對提升你在日常生活中的幸福感也會大有幫助。

BACH
COLLEGIUM
JAPAN

MATTHÄUSPASSION

Passion Concert 2015

BACH COLLEGIUM JAPAN
2015/2016 112th Subscription Concert

BACH
COLLEGIUM
JAPAN

nschkantate z

J. S. Bach
Secular Cantata Series
vol. 7

CH COLLEGIUM JAPA
2016 116th Subscription C

gust III

J.S.Bach
H CANTATA SERIES
vol.69

BACH COLLEGIUM JAPAN
/2016 113th Subscription Concert

Subscription Concer

ll

**Bach Collegium
Japan Program**
2015年
日本巴哈學會演出節目
單的封面設計，用古樂
器再現巴哈舉世聞名的
管弦樂。見識了巴哈的
樂曲後，將其結構特征
與建築設計細部圖和排
版藝術相融合並表現出
來。
客戶：Bach Collegium
Japan
(バッハ コレギウム
ジャパ)

環境告訴我們
應該怎麼做

Context teaches us what to make.

你應該有過這種經歷，在挑選家居用品的時候，明明挑選了喜歡的桌子、喜歡的杯子、喜歡的杯墊，想著這樣一來，室內裝飾應該很不錯才對，結果卻發現它們不協調，風格也不統一。當你選購這些東西的時候，是僅僅考慮你要買的東西，還是會想像著使用它的狀態——「感覺很適合這裡」來進行挑選呢？比較好的方法是後者，挑選時盡量考慮其周邊物體的狀態，也就是環境。

品味的問題，前面已經透過來自倫敦的銀行業精英約翰先生講過了，這裡請再次想像一下約翰先生。想像約翰先生會挑選的高級皮鞋的鞋盒，感覺一定會是非常硬挺的紙盒，紙質名貴，正中間是燙金印刷的經典LOGO。然後再試著想一想，約翰先生作為禮物送給戀人的巧克力的包裝盒，似乎也是硬挺的紙盒，名貴的包裝紙，正中央印著經典的燙金LOGO......你是不是也這麼覺得呢？

不可思議的是，全然不同的皮鞋及巧克力兩種物品，使用同樣的設計感覺都挺合適，為什麼會這樣呢？因為雖然是不同的物品，但兩者都是約翰先生所喜歡的，這一點是一樣的。

由此可見，環境作為一個背景，其實已經在很大程度上決定了設計的走向。進一步說，**如果理解了環境，自然就會明白設計應該是什麼樣的。**在慢慢習慣創作設計之後，如果能像這樣結合如何協調周邊環境來進行考量，你的想法想必會更容易為人所接受。

在藝術領域，環境一般是指歷史脈絡。若能理解人們對藝術的評判，往往會以其在歷史中相應的位置為基準，在藝術界的奔波也就會變得容易些吧！**不只是藝術界，對於任何革新的表現形式，都不僅要對空間情況進行考量，而且也要對時間情況進行思索，這是至關重要的。**

The Lotus Leaf Tea from Yatsushi

The Angelica acutiloba Tea f

{tabel}
2015年
以顏色來表現傳統草藥茶
功效的包裝設計。透過運
用藥草標本圖案的照片，
營造100年前植物研究所
那樣的氛圍，傳達「古方
藥草」、「健康學習」及
「有機」的品牌理念。
客戶：{tabel}

The Glechoma & Adlay Tea from K... The Shell Ginger Tea fr...

當你樹立目標時
請描繪出具體的情景

When you think of the goal, paint the picture.

常常會聽到別人說：「如果想要達成目標，就去想像成功的情景吧！」沒錯，那麼成功的情景究竟該如何具體地想像呢？這個答案是與設計密切相關的。

對成功情景的想像不僅僅是含糊的「我想成為這樣」，**而是要想像出足夠詳細、蘊含細節的情景**。例如說，試著想一想「成為一名成功的經營者」的情景。首先要閉上眼睛，然後去想自己從事了何種職業，有一間什麼樣的辦公室，員工的性格如何，住在什麼樣的房子裡，穿著什麼樣的衣服等。請去想像具體的、有細節的情景，而不僅僅是一個概括的願望。這些想像中所蘊含的訊息，是「成功的經營者」這幾個字中沒有包含的，這是透過挖掘其真正的涵義而展現出的具體的目標情景。

再比如說，如果我要創立一個品牌咖啡店，在構思如何設計之前，我會先想像一下一家怡人的咖啡店是什麼樣的。桌子什麼樣，牆壁什麼樣，菜單什麼樣，客人們又是什麼樣。像這樣子，在自己所追求的情景裡能夠見到什麼，會發生什麼，有什麼樣的聲音，有什麼樣的味道等，如果透過自己的身體感覺去想像，設計自然會浮現在眼前。我在思考設計的時候，視線總會不由自主地失焦，恐怕這時腦內的視覺神經用在了想像上，這樣才會見到如同虛擬實境一般的場景。

有先見之明的經營者被稱為夢想家，他們能夠透過情景想像預測出實際狀況，甚至還能展示給同伴。**所謂的發想力，即為情景的想像力。**透過運用視覺、聽覺、嗅覺、觸覺、味覺等五感，對所追求的未來情景進行具體的想像，就能勾勒出與真正想要實現的目標緊密相連的各種因素。只有想像出來，才有可能實現。

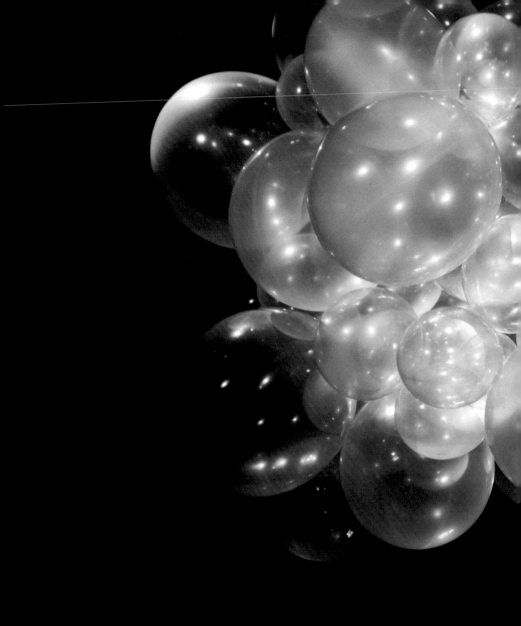

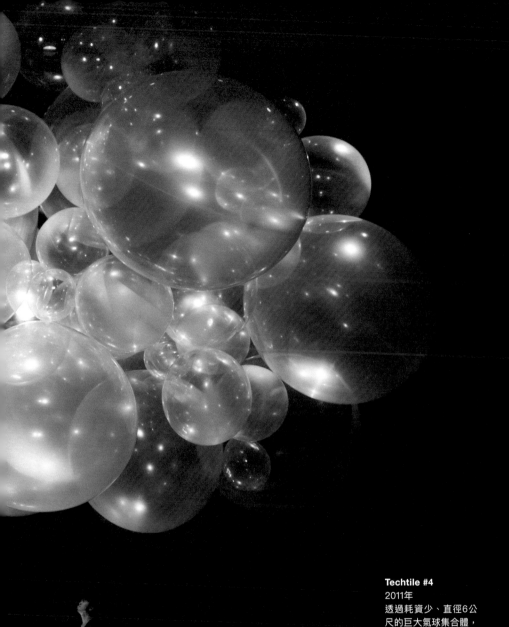

Techtile #4
2011年
透過耗資少、直徑6公
尺的巨大氣球集合體，
讓你感受到觸覺這一感
覺，圖為觸覺技術研討
會的會場設計。
客戶：山口情報藝術中
心（YCAM）
合作：Techtile
Executive Committee

從理想開始反推

Start with your ideal, then think backwards.

構思一個新想法的時候，請先試著在腦海中不斷詢問自己想要的理想狀態是什麼樣的。在考慮其他各種事項之前，先快速地想像出理想的樣子，比如「理想的海報是什麼樣的」、「理想的家是什麼樣的」。為了將應有的關聯性透過所創造的形體直接呈現出來，最有效的方法就是從理想狀態進行反推。

在思考形體的時候，如果你對該領域的了解太過深入，你的專業知識可能反倒是一種限制，讓你的反推變得更困難。此時，不如先拋開你的知識及不可能的理由等，先確定出一個理想的狀態，想像出它的模樣。如果養成這種習慣，就會離創新的想法越來越近。

例如，試著思考一下「理想的照明」。從人類尚未出現時起，夜晚最明亮的，就是滿月。夜晚照明的終極形態就是月亮，這是誰都不會否認的事實。如果能想像到月亮就是理想的照明，你的設計理念也就隨之確定了。「月」這一作品就是以月球為原型而創作的照明設計。用現在人類技術所能實現的最具真實感的設計來實現理想的夜間照明，這種極富衝擊力的設計理念，與我本人是不是一名專業燈光設計師並沒有什麼關係。

所謂理想形態，在大多數情況下只具備單純的原型性，理想的照明當然也會有各種各樣的定義。「月」只是答案之一，「太陽」也可以是一個答案，「沒有光源的光」也是一個答案。所謂的理想狀態並不只有一個，事實上可以有成千上萬個。在這些理想狀態之中，我們首先要挑選出實際可行的想法，然後找出實現它的具體方法。從開始實現它的時候起，實現理想的專業知識就是必不可少的。**理想先行，專業相隨**。如果這樣進行思考，就能超越自身的主觀認知，不斷地實現那些優秀的理念。

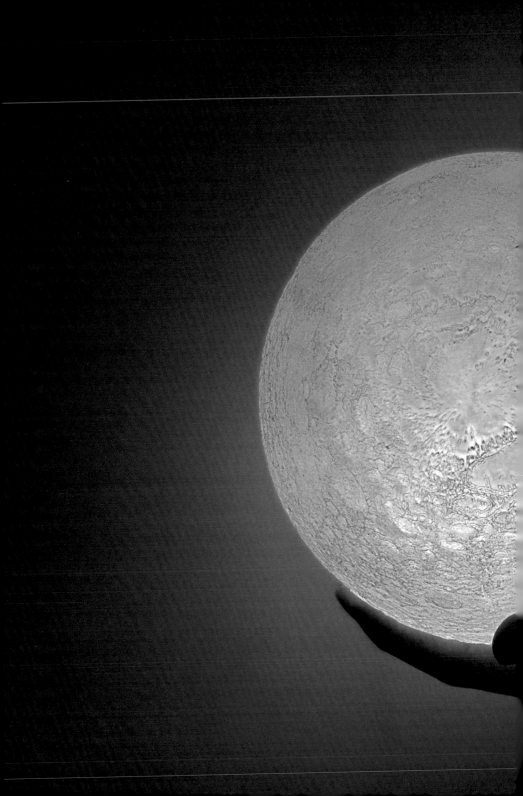

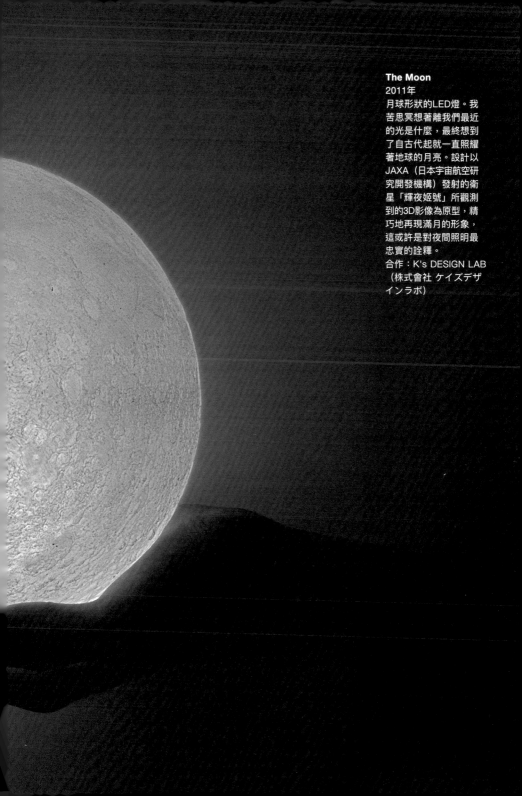

The Moon
2011年
月球形狀的LED燈。我苦思冥想著離我們最近的光是什麼，最終想到了自古代起就一直照耀著地球的月亮。設計以JAXA（日本宇宙航空研究開發機構）發射的衛星「輝夜姬號」所觀測到的3D影像為原型，精巧地再現滿月的形象，這或許是對夜間照明最忠實的詮釋。
合作：K's DESIGN LAB（株式會社 ケイズデザインラボ）

做自己想做的

Make what you want.

在我們的人生中，會遇到許許多多的人。如果從細微的差別來看，每個人都是完全不同的個體。但是，我們之間的差別真有那麼大嗎？

例如，我與大家的飯量其實差不多，睡眠也差不多，感覺舒適的溫度也是20度左右，感覺幸福的事物也大致相似。雖然人們常說每個人都是不同的，但其實人與人之間並沒有那麼大的差別。使自己感到高興的事物，多半也會使別人感到高興。因此，**創造好產品的訣竅，就是相信自己與他人之間的共通感，創造自己想要的東西**，而不要創造自己不想要的東西。不要妥協，在做出自己滿意的作品前，要堅持不斷改良，依據調查結果進行判斷，最終會得出正確的答案。因為，人與人之間遠比我們所想像的更為相似。

這雖然聽起來很簡單，但有一點一定要小心，那就是創作雖是由自己完成的，但評判的時候一定要站在使用者的角度來看。或許自己覺得自己做的燒焦玉子燒還挺美味的，但是如果將其作為餐廳的一道餐點，就太讓人失望了。自己雖然認為自己所做的設計還不錯，但跟別人的設計一比，似乎就算不了什麼了。若只著眼於自己做的這一點，就會變得很容易妥協。

不要被主觀感受欺騙，在真正達到自己真心想要的目標之前，要不斷提升設計品質。一定要建立起將「進行產品設計的自己」與「審視產品設計的自己」兩者分離的意識。也就是說，**自己與作品之間需要保持適當的距離，以保證自己的眼光具備客觀性**。想像一下，當你選購自用商品或者選購贈予他人的商品時，你是否會選擇自己的作品呢？它的價格、顏色及形態是否足夠吸引你呢？試著從購買者的角度，對作為產品設計師的自己進行批判。如果能一直改進，直到讓使用者真心覺得「現在馬上就想要，有人幫我做出來嗎？快點做出來吧」的話，這個產品就沒什麼問題了。這個產品一定會是一件成功的產品。

RIMPA400 Light
2015年
為紀念琳派5400周年而設
計製作的、採用新製法的
京提燈。為了突顯內部竹
條的美，外部採用分散張
貼小型貼畫的方式。作為
伊勢丹大創業祭典的主展
品向整個關西地區推廣。
與小嶋商店合作出品。
客戶：Kyoto City
Government（京都市政
府）RIMPA400 Project
合作：Kojima Shouten
（小嶋商店）

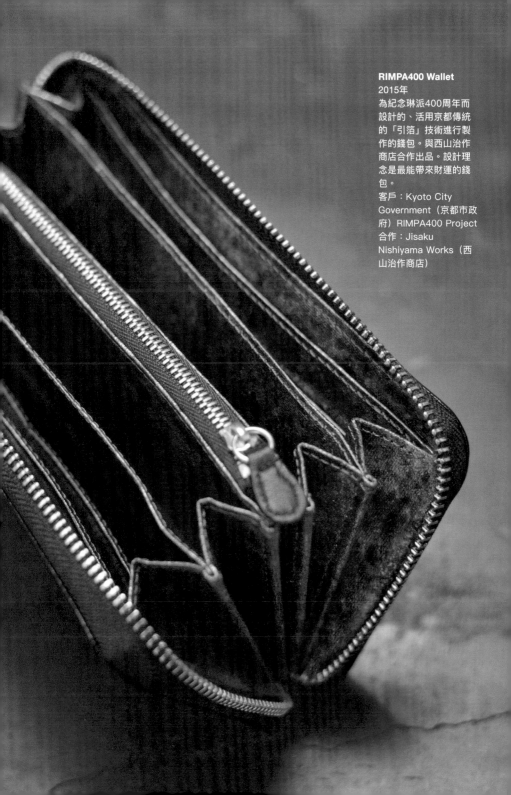

RIMPA400 Wallet
2015年
為紀念琳派400周年而
設計的、活用京都傳統
的「引箔」技術進行製
作的錢包。與西山治作
商店合作出品。設計理
念是最能帶來財運的錢
包。
客戶：Kyoto City
Government（京都市政
府）RIMPA400 Project
合作：Jisaku
Nishiyama Works（西
山治作商店）

CHAPTER 3
TRIGGERING INNOVATION
引發革新

原點處有最有力的答案

A strong answer lies at the origin.

座椅最早是如何出現的呢？想必最早的座椅並不是由人刻意製作的，可能只是有人將坐過的大石頭或者木樁搬回家了吧！從那時起到現在，為了製作出好用的椅子，設計師們創作了不計其數的作品。有靠背的椅子、有扶手的椅子、可折疊的椅子、躺椅、沙發……座椅的發展如同生物的進化一般，逐漸衍生出許多類別。

其實不只是座椅，服飾、家具……所有的一切都在歷史長河中傳承發展，描繪出相似的設計進化圖。**現在，如果你有了新的構想，就為這張進化圖增添了一個新的分支。**只有這種認知才能幫助你在歷史上留下優秀的設計。雖然無論什麼樣的設計都是進化圖的一部分，但如果不能給他人深刻的影響，不能作為一個新的類別留存，那就只會隨時間慢慢消逝。如果你想做出名垂青史的設計，就必須記住，你要做的不是完善設計圖的枝葉，而是盡量接近根部，讓你的設計成為一個新的分支。

那麼，如何才能找出靠近原點的解答呢？方法就是常常問自己「這個東西究竟是如何產生的呢？」、「究竟是為何而存在的呢？」，然後不斷思考新的答案。**無論何時何地，越是深入進化圖的根部，就越會發現：還有很多尚未被挖掘出的、足以重塑歷史的新想法。**即便只是用今天的常識重新審視事物的原點，也常常能挖掘出那些在過去的技術條件下沒能實現的絕妙想法。

不要找一些「好點子早都被提出了」、「一切都很糟糕」的藉口，無論今天或明天，都要懷著新奇心重新審視原點。那些能顛覆傳統的、劃時代的想法至今仍靜靜地待在那裡，等待你去探索與發現。

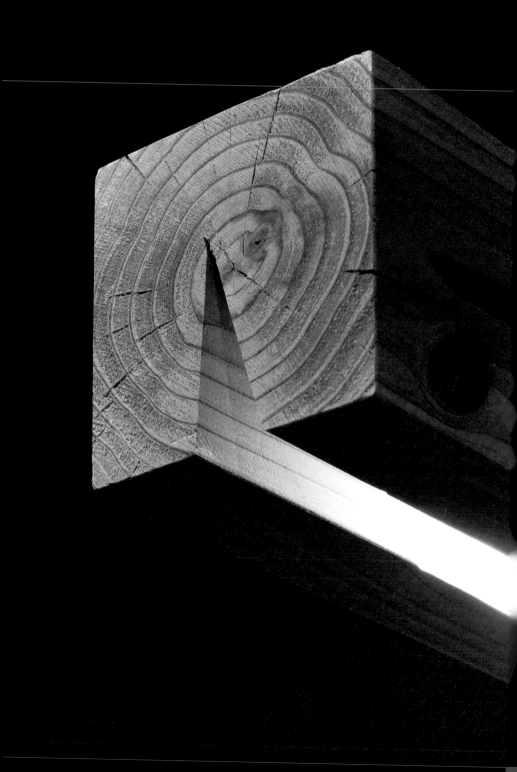

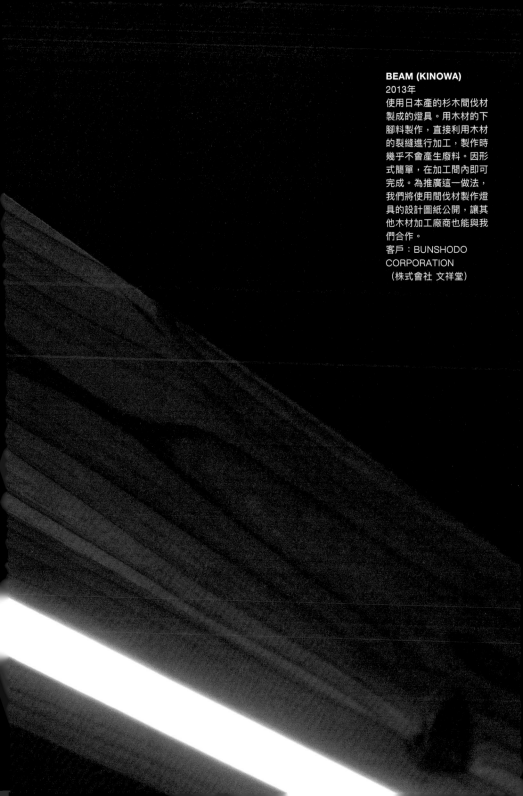

BEAM (KINOWA)
2013年
使用日本產的杉木間伐材
製成的燈具。用木材的下
腳料製作，直接利用木材
的裂縫進行加工，製作時
幾乎不會產生廢料。因形
式簡單，在加工間內即可
完成。為推廣這一做法，
我們將使用間伐材製作燈
具的設計圖紙公開，讓其
他木材加工廠商也能與我
們合作。
客戶：BUNSHODO
CORPORATION
（株式會社 文祥堂）

不要只看
要去觀察

Don't see. View.

宮本武藏在《五輪書》中關於「看」有如下記載：「觀、見二者，觀強，見弱。」只會用自己的眼睛「看」的人多是弱者，能夠客觀地「觀察」對手及自身的人才能變強，這就是劍道的終極意義。這句話精闢犀利、深得我心。

本書頻繁地倡導需要站在他人的視角來思考問題。宮本武藏所謂的「觀察」，就是教導我們要轉換自己的視角，嘗試從他人的視角、集體的視角、社會的視角、歷史的視角來看待問題。宮本武藏是一個深受佛教思想影響的人，我們熟知的觀自在菩薩「觀音娘娘」，稱謂「觀自在」就是指其擁有一雙善於觀察的眼睛，具備高瞻遠矚的能力。超越自身，**從更大的視角來審視當下的情況，才能正確判斷自己此時應該做什麼。**如果自身眼界太過狹窄，就容易產生主觀臆斷。比起將重點放在可見的消息，從宏觀上觀察其所處的背景及環境等更能幫助我們做出適宜的判斷。戰術與戰略分開進行，思考與行動反覆交替，分清主觀與客觀，超越自身想像力的極限，這些一直都是哲學及歷史領域經久不衰的話題。

綜觀大局，有時能幫助我們看清事物的走向。在與多數人息息相關的狀況中，必定會有各種人及各種關係的發展走向。對於足球選手而言，其能力的強弱不僅體現在身體能力上，更重要的是其對場內空間的把控能力、感知比賽走向的能力，這些將直接關乎比賽的成敗。能夠意識到自身周圍及自己所處領域之外事物的發展走向，對於成為一名優秀的專業人士來說是至關重要的。

革新的設計本來就來自於不同的領域之間，在某個絕妙的時機便爆發式地出現。如果能養成不斷在自身及外部客觀的環境之間來回審視思考的習慣，那麼在這個過程中，你一定能發掘出全新的問題，思考出更接近本質的答案。因此，為了將你所見的關聯性轉化為設計，請務必留心觀察自己之外的事物的走向。

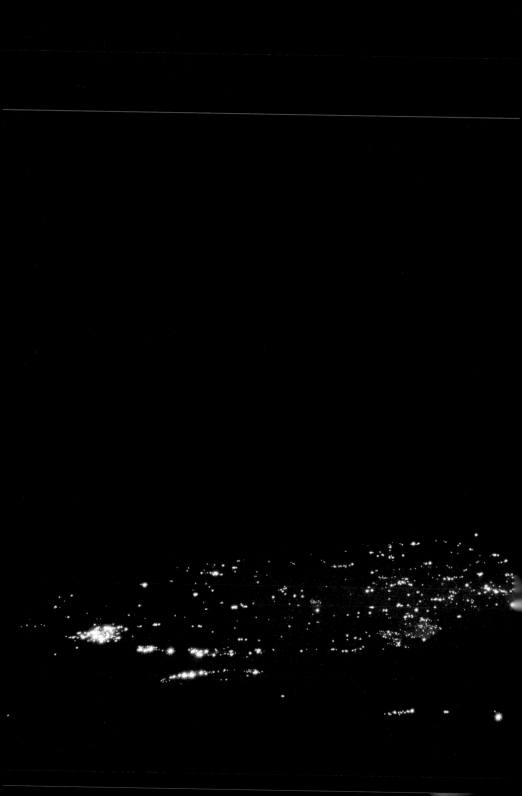

Space Space
2014年
以從太空拍攝的衛星照
片為依據，運用LED系
統單獨開發的裝置，再
現亞洲夜景。帶給你從
4000公里高空觀覽亞洲
的新體驗。橫濱三年展
的一部分，在「尋找亞
洲」亞洲文化交流藝術
展展出。
客戶：（YCC橫濱創造
都市中心）

同時滿足創新性 與普遍性

Satisfy both novelty and universality.

回顧那些名垂青史的美妙設計，我意識到它們絕大部分兼具創新性和普遍性。要同時滿足這兩個相對立的條件，似乎不是一件容易的事。想做出創新性的設計，就很容易變得荒誕不經；想做普遍性的設計，則很容易落入俗套。在這個狹窄的區域內，要想發掘出絕妙的設計，究竟該怎麼辦才好呢？

可以確定的是，絕妙的想法並不是輕輕鬆鬆就想出來的。認識到這點就會明白，**只有不斷往復於思考創新性的方法與思考普遍性的方法之間，反覆思考才能切實有效。**

如果你只是追求全新的想法，那並不是很難。將一件事做到極致，例如，做出世界上最長的三明治，或者做一些出人意料的組合，比如在蛋糕中加入章魚燒。但是這些都不過是未經深思熟慮、超出常規的事情罷了。換言之，這將通向平庸之路。

那追求普遍性的想法又如何呢？同樣，如果只追求普遍性，也不是什麼難事。普遍就是普通，這樣的想法大多是順理成章的。例如，這個人需要在這個地方使用到的東西，那理所當然就應該設計成這種樣子。像這樣在常識範圍內不斷地將所需要構想的成立條件整合起來，自然就會做出具有普遍性的設計。這也將通向平庸之路。

若你能不斷地在這兩種方法之間往復，有時你會發現，自己的某個想法雖然是全新的概念，但細細琢磨，也的確在常理之中，這就是一種奇跡。稱之為奇跡，其實是說這種構想源於偶然的發現。然而，**不斷地思考正是人為確保這種偶然性發生的必要條件，這也是激發靈感的條件。**

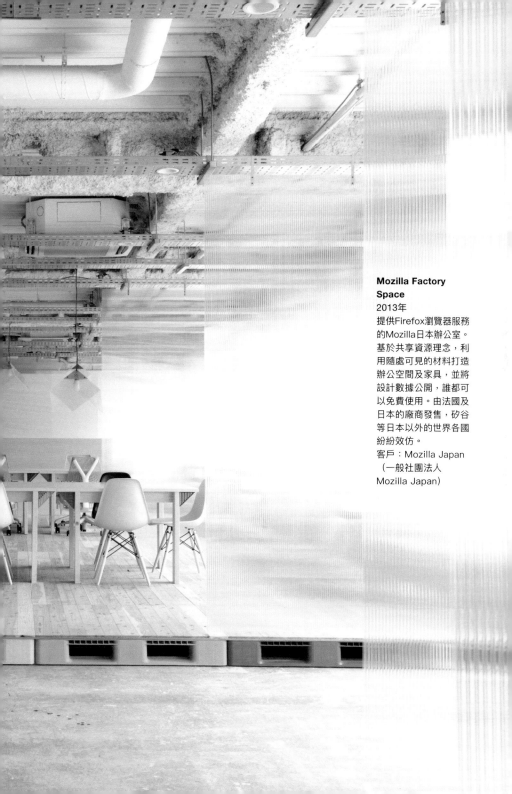

**Mozilla Factory
Space**
2013年
提供Firefox瀏覽器服務
的Mozilla日本辦公室。
基於共享資源理念,利
用隨處可見的材料打造
辦公空間及家具,並將
設計數據公開,誰都可
以免費使用。由法國及
日本的廠商發售,矽谷
等日本以外的世界各國
紛紛效仿。
客戶:Mozilla Japan
(一般社團法人
Mozilla Japan)

超越自己的領域去學習

Disciplines exist for you to learn beyond them.

無論是設計、藝術還是料理，**判斷其優秀與否的標準大致可分為兩個方面，一方面是「品質」，另一方面是「哲學」，也就是思想的高度與新穎度。**追求優秀的訣竅就在於平衡地提升這兩個方面的技能。

學習各個領域的專業知識是提升品質最有效的方法。如果不學習前人的技術，就無法真正達到優秀的水準，任何人在一開始都應該悉心學習基礎的內容。但是，學習「哲學」的時候，專業性有時會變成一種阻礙，因為既有的價值觀往往會束縛我們的思維，使我們的眼界變得狹窄。為了巧妙地維持二者的平衡，我們需要具備跳出自身專業領域框架的能力。

無論哪個領域，凡是處於專業制高點的人，都具備放眼自身專業領域之外的能力。甚至可以說，如果你希望自己進步，就必須學習其他領域的東西。千利休認為，學習的過程可以這麼表述：極力守護，哪怕被破壞，哪怕會遠離，都永遠不要忘記本源。學習現有的品質，保持原型。提升打破常識的可能性，在「遠離」社會的地方創造新的關聯性，但「本源」無論如何都不能改變。約瑟夫・胡貝圖斯・彼拉提斯將革新的概念定義為「新結合」，這就是指要了解自己領域之內及之外的事物，並在它們之間尋找新的關聯性。

NOSIGNER一直奔走在跨界設計的征途中。不僅是我們，現在各個設計領域都在慢慢朝著聯合設計的方向發展。讓我們一起一面學習必要的基礎知識，一面走向跨界之路吧！像伊姆斯及勒・柯比意一樣！所有給歷史帶來了新的關聯性的設計，都是產生於不同領域的交互之中的。經歷了高速發展時期之後，在迎來了設計及經營等領域分家的現代，架起各專業領域之間聯繫的橋梁是每一位設計師義不容辭的職責。

MOZILLA FACTORY
OPEN SOURCE FURNITURE

DESIGNED BY NOSIGNER
2013

DESIGNED BY NOSIGNER
2013

A

MOZILLA FACTORY OPEN SOURCE FURNITURE

MOZ
MOD

2	11		HH	HH	HH	
1	C		1100	1100	160	1

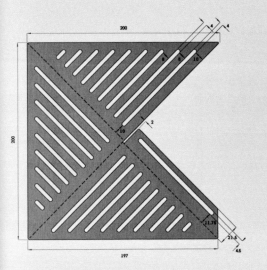

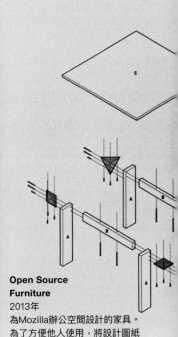

Open Source Furniture

2013年

為Mozilla辦公空間設計的家具。
為了方便他人使用,將設計圖紙
轉化為資訊圖形,成為不用語言
就可以傳達的設計。實現了建築
設計領域及平面設計領域的跨界
合作。
客戶:Mozilla Japan(一般社團
法人 Mozilla Japan)

	MM	MM	MM	
A	700	141	38	4
B	740	89	38	2

理解共通的法則後
再重新思索

Understand the common rule and hack it.

作為一名設計顧問，我與許多行業的人都共事過，例如指揮家、研究員、僧侶及IT從業者等。在與各行各業的專家一起共事的過程中，大多數情況下，我都是從對於對方的領域一無所知的狀態開始參與，這常常會讓我感到既驚又喜。作為一名業餘人員，要在專業表達方面對各領域的專家提出戰略性的建議，這可以說是一項相當需要理解力與直覺的工作。在此，需要活用將「品質」與「哲學」分開考慮的方法。

對一個領域建立良好的直覺，重要的是持有「觀察之眼」。無論哪一個領域，都存在其「理想的原型」，就是該領域從業者所共知的、可據此對品質進行判斷的原則。因此，關於設計戰略，我們首先要對該領域內的原則有深刻的理解。背景中有什麼樣的脈絡，判定「優秀」的標準是什麼，是否與衡量品質的標準相吻合等。這些就是當你與專家談話時，一開始所需要探討的話題。

這樣，**一旦你理解了標準，就可以試著以審視的眼光重新對標準進行解讀**，這也可以說是哲學的更新。只要能夠滿足並體現品質的基準，其表現方法就算非同尋常也沒有關係。比如，要製作航空機械學科的入學說明，什麼樣的表現形式才具有感染力呢？單就印刷而言，比起用鑽孔機切割巨大的鋁塊，也許運用奈米技術進行微型印刷更能引起學生的興趣。

如果想要更接近對方，就必須一邊理解品質的基準，一邊跟隨學習。這樣就有可能換一種方式對基準進行重新解讀，從而催生全新的哲學。創造性的想法往往是從對基準的再定義而來的。

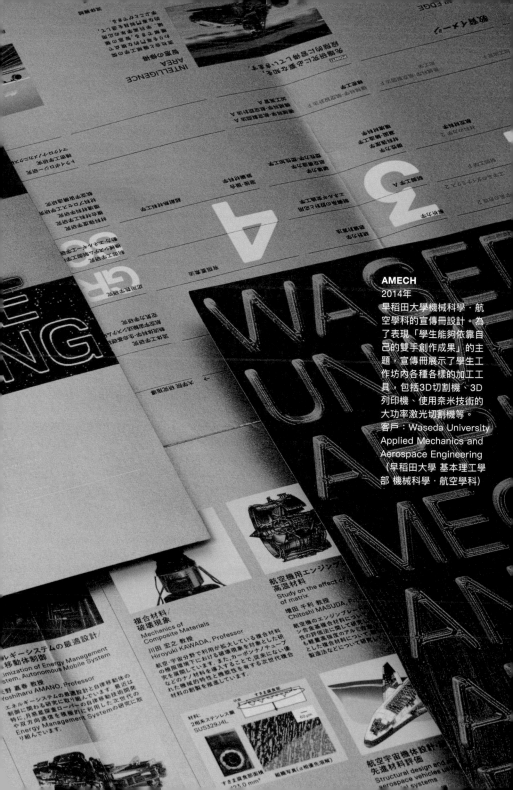

AMECH
2014年
早稻田大學機械科學‧航空學科的宣傳冊設計。為了表現「學生能夠依靠自己的雙手創作成果」的主題，宣傳冊展示了學生工作坊內各種各樣的加工工具，包括3D切割機、3D列印機、使用奈米技術的大功率激光切割機等。
客戶：Waseda University Applied Mechanics and Aerospace Engineering（早稻田大學 基本理工學部 機械科學‧航空學科）

簡潔就是
讓你的概念淺顯易懂

Simplicity is about making the definition obvious.

簡潔，是設計中常用的表達語言之一。簡潔常常會被誤解，被認為是簡簡單單的四邊形白色方塊，只包含少量的、單一的訊息。但事實並非如此，**簡潔的真正涵義，是指用最簡單的方式表達理念。**

設計跟語言有著非常相似的性質。例如，我們說一個人說話清晰明瞭，就是指他說話條理清楚，沒有廢話。而說話難懂的人，往往是無關的話太多，從而讓人不明就理。

設計簡潔與說話易懂頗為相似。想要很好地傳達你的意圖，就應該盡量減少無關緊要的元素，明確表達主題。因為一般人一次能夠攝取的情報量有限，如果到處都充斥著雜亂無關的元素，那麼就不能很好地表達主題。為此，必須盡可能地去除無關的要素，只突出真正想要表達的內容，這對於創作易於理解的設計，也就是簡潔的設計而言，是非常重要的。

對於設計，我認為好的設計就是「符號很少，關聯性卻很強」，也就是用最簡練的手法表現最強的關聯性。

因此，我們在進行設計的時候**不要一開始就考慮形式，而應該試著問自己「這個設計最想表達的概念是什麼」**。例如，文具店的文件夾是四邊形的，因為文件紙張都是四邊形的；杯子的直徑一般不超過9公分，因為只有這樣，手才能很好地握住。由此可見，物體之所以如此，是因為當我們想要將需求直觀地轉化為實體時，這就是我們所發掘的最簡潔的形體。因此，當我們想要將概念實體化時，就不能僅僅考慮使設計師方便構思，還需要考慮使用者在情報量有限的情況下容易理解，這樣才能真正做出簡潔的設計。

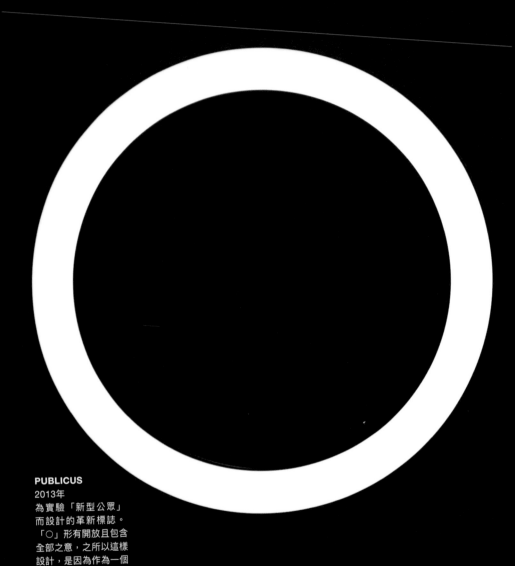

PUBLICUS
2013年
為實驗「新型公眾」
而設計的革新標誌。
「○」形有開放且包含
全部之意，之所以這樣
設計，是因為作為一個
表達公眾的符號，「東
日本橋那個帶有發光圓
圈的大廈」這種說法很
容易被記住。
客戶：PUBLICUS

減少基本元素
增加意外元素

Add the unpredictable. Subtract the fundamental.

構思的基礎就是做加法：凳子加上靠背和扶手就變成了椅子，杯子加上把手就變成了下午茶杯。人們不斷透過對概念做加法而發明新事物，對物品適當做加法而產生新的發明，這其中的訣竅，就在於要補充相應的元素，以產生「適當的意外性」。「草莓大福」及「咖哩蓋飯」就是很好的例子，它們雖然完全不同，但本質頗為相似。如此這般將不相關的事物進行絕妙的重新組合，好的構想便會噴湧而出。

不只是加法，減法對於構思新想法也非常有效。尤其是對某種既存物品進行革新的時候，如果能夠去掉某項迄今為止都一直存在的元素，設計便有了新的進步。沒有桌腳的桌子，沒有鏡片的眼鏡，像這樣試著將最基本的元素去除，也許會有新的發現。例如，內燃機的問世，就是嘗試去創造沒有馬卻依然能夠奔跑的馬車。像這樣，透過使用新的技術，就有可能將迄今為止沒能去除的元素去除。

雖然做加法是一種較為簡單的給物品增加新功能的方式，但隨著元素的增加，形體可能會變得難看，概念也可能變得混亂。**一邊將形體元素減到最少，一邊巧妙地僅加入與創造這種新物品相關的必備元素**，這種意識真正關乎一個設計優秀與否。活用技術的時候也一樣，使用技術並不是目的，而是為了產生關聯性而使用的手段。如果對此判斷失誤，研究者或生產者就很容易陷入自我滿足的境地。例如，便利貼是將劃時代的黏貼技術添加到紙上，從而實現了單憑紙張或漿糊實現不了的功能。請記住，雖然在革新的思想中做了加法，但並沒有增加符號，而只是創造了新的關聯性。

無論是對概念做加法還是減法，都需要改變常規概念。這是構思新想法的有效思考方式，最好能夠將其變成你日常的一種思考習慣。作為開端，請務必試著思考一下目前手頭的工作，哪些可以做加法，哪些可以做減法。

HK Gravity Pearl
2010年
全新的人造珍珠開發計
畫。所發明的人造珍珠
透過強勁的磁力相互聯
結,可以自由組合成項
鏈、戒指、胸針或耳環
等。透過在人造珍珠中
加入磁鐵成分,實現了
迄今為止的人造珍珠所
無法創造的關聯性。
客戶:JAPAN
IMITATION PEARL &
GLASS ARTICLE'S
ASSOCIATION
(日本人造真珠 弬子細
貨工業組合)

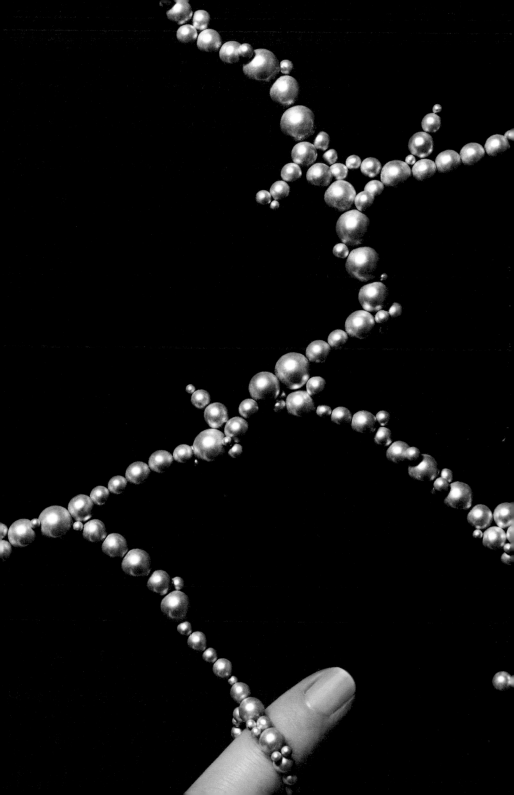

撕掉標籤
獲得好的構思

Exclude labels to discover ideas.

請想像一下一把椅子。它有四個腳、靠背和椅面，是一個供人坐的物體。我們大家都知道「椅子」一詞的涵義，當我們跟別人提起的時候，不必具體去解釋，別人也能夠明白我們的意思。

椅子的作用是為了減輕我們雙腳的負擔，利用臀部及大腿來分擔人們身體的重量，從而使我們感到輕鬆愉快。然而，無論誰看到了椅子，都不會去想「啊，這是一個利用臀部及大腿來分散體重的裝置」，而只是單純地認為「這是一把椅子」。人們透過給事物命名，從而將冗繁的資訊抽象化，使其更加簡單明瞭。但反過來看，也正是因為命名，人們才很難看到事物內部所蘊含的「它究竟為什麼是這樣」及「它蘊含了什麼樣的關聯性」等問題。

被語言的概念所束縛，認為椅子就是椅子，這使得我們很難想出好的設計或者發明。如果能認真去思考椅子的本質，就會意識到它是一個「利用臀部及大腿來分擔身體重量的裝置」。如果不去思考它為什麼是這樣子，而只是做出一些奇形怪狀的形式，是不能算作設計或者發明的。

因此，**在醞釀新想法的時候，請先試著將名字拋之腦後。**例如，將你目之所及的所有事物都看作椅子，床是椅子，窗戶是帶金屬框的椅子，空調是椅子，甚至連空氣也是椅子，使用它們是否能分擔身體的重量呢？帶著這樣的想法去大街上走走看，幾分鐘內你就能產生上百種想法。雖然這之中的大部分都是無用的，但繼續堅持下去，當你有了成千上萬種構思的時候，其中必然隱藏著絕妙構思的原型。從名字的束縛中解放出來，釋放因為語言而固化的關聯性，深入思考使事物重新建立新的關聯性的可能性。在這個過程中，往往能挖掘出好的想法。

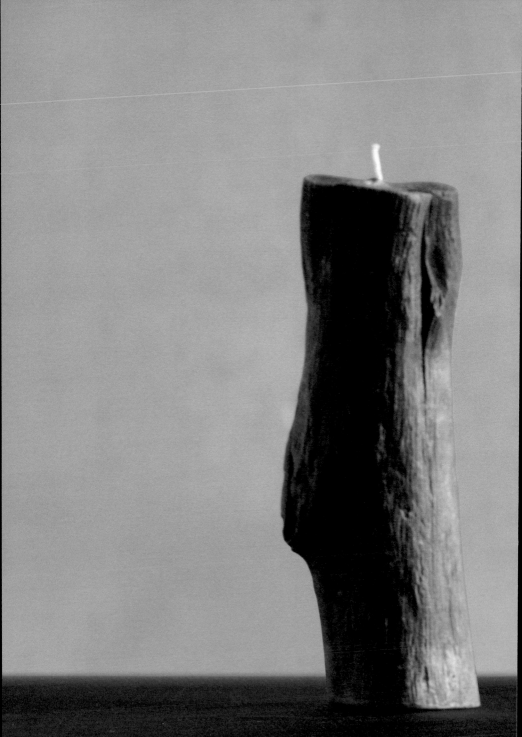

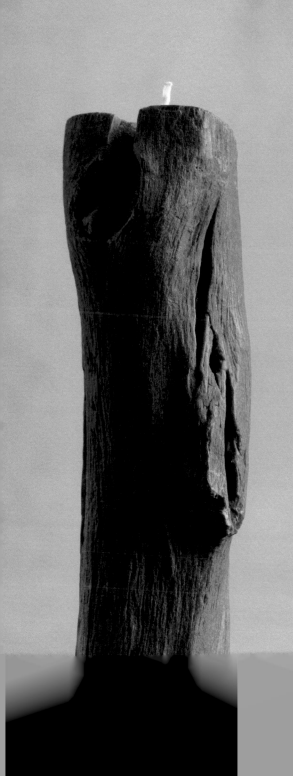

Charcoal Candle
2013年
以真正的木炭為原型製
作的含有炭的蠟燭。最
早作為燈為人類帶來光
明的物體就是木材,以
這個想法為基礎做了這
樣的蠟燭設計,以紀念
它曾經幫助人們戰勝了
漫長的夜晚。

活用相似的特性

Apply similar phenomena.

我們在日常生活中，每天都會遇見不計其數的事物，而後又慢慢忘記它們。雖說我們並不打算去了解它們，但事實上我們都在無意中知道了很多東西。例如，如果你拿著「古代法語字體」和「古代德語字體」去讓成年人辨別，雖然他們對文字的歷史一無所知，但大多數能給出正確的答案。由此可見，我們其實會在無意識中記住我們所見過的形態。

如何在設計中活用人們無意識地進行記憶這一特性呢？其實，透過言語進行比喻就能夠很好地幫助我們。例如，「像酒吧一樣的拉麵店」，雖然酒吧與拉麵店的氣氛全然不同，但事實上二者都具備吧檯這一共通點。以此為基礎，將拉麵店的吧檯打造得如同酒吧一樣絢麗，不就能將拉麵店的價值提升了嗎？如此，在構思的時候，將乍看之下毫無聯繫的事物透過比喻聯繫在一起，活用對方已知的資訊，就能讓你的想法更加鮮明易懂。

另外，對於將比喻升華為設計，了解「具備那種特性的形象的理由」非常重要。在為以日本傳統文化為中心概念的有機化妝品牌進行品牌設計時，我運用了「神社中穿白無垢（表裏完全純白的和服）的女性」這一概念。無論是產品包裝，還是店面空間設計，都選用了具備神社特質的要素進行分解、重組。例如，瓶體設計選取純白的瓶身，配上紅色的文字，並用紅色帶子纏繞成和服的樣子，使用了具備相應特性的元素。這個設計獲得了世界最大的包裝設計大獎中的美容類鉑金獎。對於海外人士而言，這個設計與他們印象中的日本相吻合，是一件極富日本特色的設計。

美妙的想法往往存在於「已知的記憶」與「未知的記憶」之間。將共通記憶中的相似部分透過形體進行再次展示，就會設計出在不知不覺中打動對方的作品。

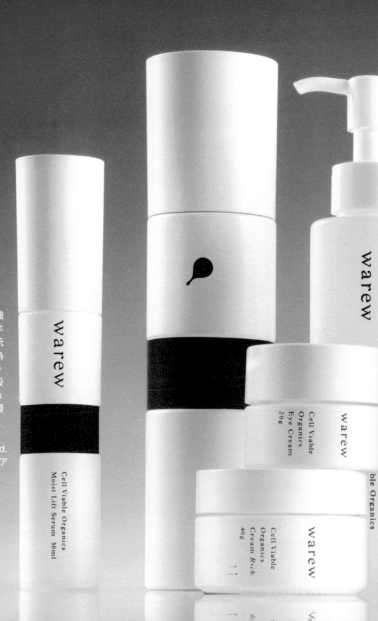

warew
2013年
使用日本中草藥的有機
肌膚護理品牌。以日本
女性獨特的、日式傳統
婚禮禮服「白無垢」為
核心理念而進行的設計。
榮獲世界最大的包裝設
計大獎「Pentawards
2014」中美容類鉑金獎
（第一名）。
客戶：Cosmedia
Laboratories Co., Ltd.
（株式會社 コスメディア
ラボラトリーズ）

warew

Cell Viable Organics
Moist Lift Serum 30ml

warew

Cell Viable
Organics
Eye Cream
20g

warew

ble Organics

Cell Viable
Organics
Cream Rich
40g

warew

warew

Cell Viable Organics
Emulsion *Aqua* 120ml

warew

Cell Viable Organics
Cleansing Foam 120g

整理並反覆最佳化

Repeat assimilation and optimization.

在設計的過程中，每解決一個小的問題，就很可能會出現一種新符號。這樣一來，產品難免會變成亂七八糟的集合體。事實上，做設計時最重要的就是，如同玩解謎遊戲一般，努力整理各種符號，使其降至最少。

前文已經提到過，簡潔的設計就是將概念透過最直接的形象表現出來，將所有與想要表達的概念無關的元素全部去除。如同設計師們常說「收尾收的乾淨」，建築師們總是會竭力去除牆壁的踢腳線、減少梁的凹凸；產品設計師們也會苦心去除零件間的分模線、減少螺絲的使用等，這些都是為了盡量傳達簡潔之美的概念。

對設計進行最佳化的時候，常常會產生遵循自然倫理的感覺。對於那些因不必要的元素而形成的過於龐大的形體，人們的直觀感覺是不美好的。大部分時候，**我們都會本能地認為，像動物的骨骼或植物的脈絡那樣簡化到極限的形態才是美的。**實際在自然界中，多數情況下，物體的形態都是由「以最少元素產生最高效率」這一原則決定的。例如，在迷宮內的食物之間投放一些黏菌，這些黏菌一開始會在整個迷宮中四處擴散，但隨著時間的推移，它們會慢慢往食物之間最短的線路上集中，迷宮也隨之被破解。設計也與自然一樣，只有經歷了將無關元素去除的過程，才能得到美好的結果。在這一點上，可以說設計的最佳化與自然的進化在本質上是極為相近的。

對符號進行整理，不斷朝著最佳化的方向發展，直到事物達到最小的極限狀態並變得美好，這個過程是對設計進行最後完善的至關重要的一步。這個過程是整個設計過程中最耗時間的一部分，但只有透過不斷整理，才能真正創造出美的形態。

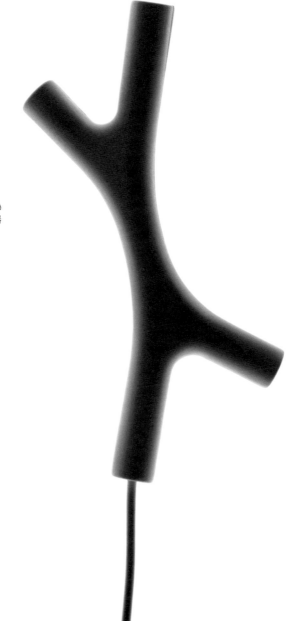

XY
2009年
以自然界中的「連結」為
原型設計的音頻分離器
及琴弦固定器。
客戶: KDDI
CORPORATION
（KDDY 株式會社）

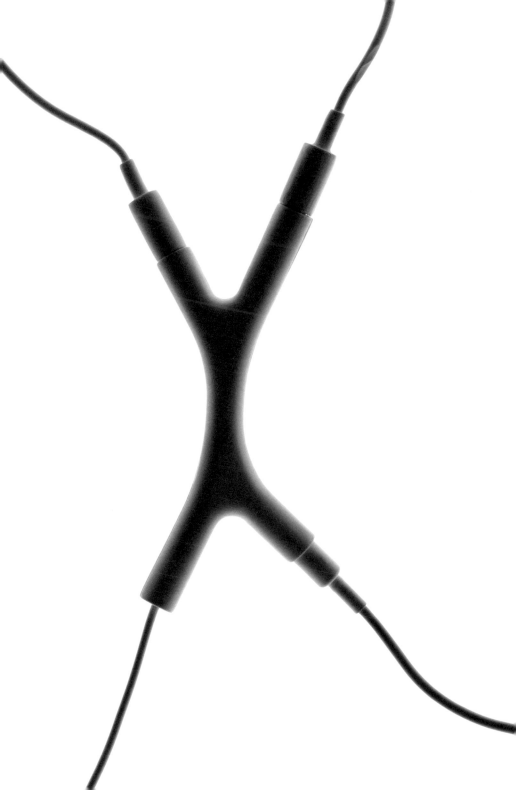

想像極端狀態
打破固有觀念

Imagine the extreme and destruct the stereotype.

在日常生活中，我們總會無意識地延續對事物的認知，例如，這種椅子一靠就容易斷，這種包包大概是這麼重等。這種認知在我們的腦海中日積月累，最後形成了我們對事物的固有概念。因此，如果想要做出超越我們的經驗及常識的設計，就必須凌駕於我們的固有概念之上。為了尋找到超越設想範圍之外的狂熱想法，可以嘗試極限思考的方法，例如，考慮超越超大碗牛肉蓋飯的想法，推出「桶裝牛肉蓋飯」，這種顛覆常識、超乎想像的思考方法往往能大有裨益。

例如，在構思的時候帶上「究極～」這一形容詞去思考。如果是椅子，可以試著想想「究極輕質的椅子」或「腳究極長的椅子」等。像這樣，試著去想像其最極端的狀態及實現的可能性，雖然其中大部分可能是無稽之談，但偶爾也會出現真正絕妙的構思。另外，你也可以想像一下，如果自己變小了，如果從天空的視角來看或者從別人的視角來看……像這樣，去想像自身處於某種極端狀態之下，也能拓寬自身思維的幅度，更容易想出前所未有的絕妙構思。

這種極端思考的過程不僅能有效地拋開固有思維，同時也是一種思考產品理想狀態的好方法。每當我開始思考一個新設計的時候，肯定會去考慮「產品的理想成功狀態是什麼」。雖然感覺自己已經有所突破了，但若是想獲得極大的成功，就必須摒棄自己預想範圍內的目標，將其替換為更加宏大的目標才行。

為了想出超越常識的構思，請試著以懷疑的眼光看待自己已有的認知，盡可能去想像極端狀態。將常識與非常識在腦海中不斷碰撞，就有可能產生革新的想法，從而發現至今尚未被實現的想法其實是可以實現的。

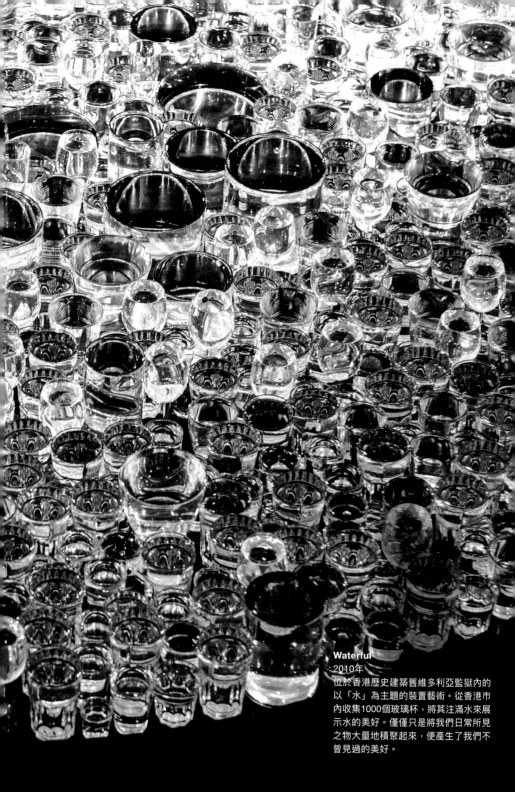

Waterful
2010年
位於香港歷史建築舊維多利亞監獄內的
以「水」為主題的裝置藝術。從香港市
內收集1000個玻璃杯,將其注滿水來展
示水的美好。僅僅只是將我們日常所見
之物大量地積聚起來,便產生了我們不
曾見過的美好。

改變關聯性而非形式

Don't change the form. Change the relationship.

形式會促生關聯性。就人與物的關係而言，人站在跟椅子差不多高的物體旁邊時，就會不自覺地靠上去，感到寒冷的時候，就會將布裹在身上。或者就自然與自然之間的關係而言，下雨的時候，雨水在地面上流淌，便會產生溝渠，溝渠會慢慢變成小河。由此可見，**外在形式與關聯性往往是一體的**。如果在設計的時候忽略了形式與關聯性之間的關係，便會在無意識中設計出不好用的產品。

傳統產業也常與關聯性息息相關。例如，我最早接觸的傳統產業基地便是德島的梳妝鏡（用作嫁妝）基地。近30年來，隨著陪嫁嫁妝傳統文化的迅速消失，德島的木工們受到了毀滅性的衝擊。從事傳統產業的設計師們必須銘記於心，若不能把握時代背景，單憑製作精美的梳妝檯，對現今的德島是毫無意義。原材料只要到了技藝精湛的匠人手上，很容易就能變成一個漂亮的梳妝檯，但如果忽視了其作為嫁妝的特性，再漂亮也沒什麼用。如同從書法用筆行業成功轉型至化妝用筆行業的熊野筆，只要能對同樣的技術進行活用，便能創造新的關聯性，也就能夠做到設計革新。

《般若心經》中有一句非常有名的話，即「色即是空，空即是色」。考究其原本涵義的話，「色」是我們肉眼所見的形式，「空」則是指機緣或無形的關聯。換言之，「色即是空，空即是色」就是說「形式衍生出關聯性，關聯性也會隨著形式而改變」，可以說這句話點明了設計最深刻的本質。

想像新的關聯性，為了實現它，**從不斷尋找相應形式的過程中得到的形態，就能誘發這種關聯性**。這樣的設計，就如同其本身可以行走一般，能夠不斷地將關聯性的根源擴展壯大。

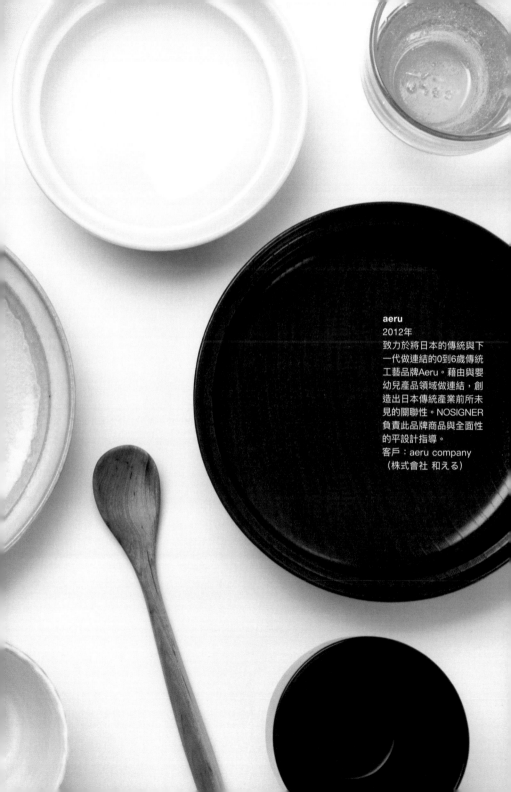

aeru
2012年
致力於將日本的傳統與下
一代做連結的0到6歲傳統
工藝品牌Aeru。藉由與嬰
幼兒產品領域做連結,創
造出日本傳統產業前所未
見的關聯性。NOSIGNER
負責此品牌商品與全面性
的平設計指導。
客戶:aeru company
(株式會社 和える)

CHAPTER 4

PRODUCING COLLECTIVE WISDOM

創造集體智慧

與其給出好的答案
不如提出好的問題

Produce not a good answer, but a good question.

從幼兒園教育到社會教育，日本教育都旨在教人們如何正確地回答問題。就像「1+1=2」一般，只要能清晰地回答問題就可以了，教育系統就是為此而建構的。那些能夠熟練回答問題的小孩就會被認定為聰明的小孩。然而，真的是這樣嗎？

像「1+1=2」這樣的問題，過去已經有人解答並證明過了，一直沿用至今。無論你如何勤加練習，針對提出的問題給出正確的答案，都無法有所創新，因為**對於思考而言，提出好的問題，遠比給出好的答案更為重要**。這樣來看，日本的教育方法是多麼可悲啊！

實際上，進入社會之後，你會發現很多問題都是沒有正確答案的，這些問題，如果你不從問題本身開始質疑，是無法得出接近本質的答案的。例如，工作的時候，你應該首先認真地閱讀工作指南，而後在理解的基礎上思考是否存在更加有效率的方法，進而嘗試提出新的改良建議，這才是正確的工作方法。如果你想要成為某個領域的專家，在學會了該領域的基礎知識與技能之後，為了達成更高的目標，就必須思考前人未曾思考過的問題。

在設計領域，很多人都誤以為高品質的作品就等同於創造力，其實不然。高品質固然很重要，但這就像是針對所提出的問題，給出了很好的答案一般。**創造力真正的涵義，是指能提出新問題、敢於質疑的能力**。若是能提出好的問題，給出高品質的答案並非難事。理念作為設計的根本，其強大與否，正是由你所提出問題的深度決定的。你所提出的問題越接近本質，就越容易找到接近本質的答案。

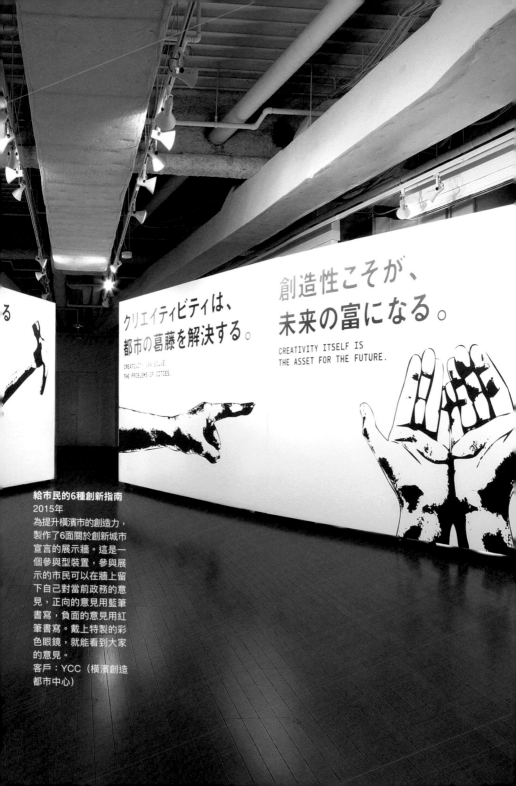

クリエイティビティは、
都市の葛藤を解決する。
CREATIVITY CAN SOLVE
THE PROBLEMS OF CITIES.

創造性こそが、
未来の富になる。
CREATIVITY ITSELF IS
THE ASSET FOR THE FUTURE.

給市民的6種創新指南
2015年
為提升橫濱市的創造力，
製作了6面關於創新城市
宣言的展示牆。這是一
個參與型裝置，參與展
示的市民可以在牆上留
下自己對當前政務的意
見，正向的意見用藍筆
書寫，負面的意見用紅
筆書寫。戴上特製的彩
色眼鏡，就能看到大家
的意見。
客戶：YCC（橫濱創造
都市中心）

都市を作っているのは、
誰だ。

WHO MAKES OUR CITY?

面對提問
積極擴展

Expand from the given question.

工作，是一件為他人創造價值的事情。如果你無功受祿，即便沒有法律的制裁，這也算是一種欺詐吧。正因為需要為他人創造價值，所以大部分的工作都不會是由你自己一個人完成的。

你會開始進行一項工作，大多是受到客戶或者上司的委託，因此工作有一半是為了解決對方的問題。話雖如此，你也不必完全按照對方所提的要求來做。**專家的工作，與能夠將所提出的問題擴展到什麼程度是息息相關的。**

事實上，傾聽客戶的問題並解決問題，並不意味著你就是一名優秀的設計師。大多數情況下，因為客戶所提出的問題多較為狹隘，所以構思一個好的設計去解決它並不容易。真正優秀的設計師，會嘗試深究客戶所面對的問題的深意，與客戶站在同一立場上，進而獲取對方的信任，由此將對方尚未思考到的問題一併解決。

例如，在「KINOWA」這個計畫中，我們將「拯救難以銷售的間伐材家具品牌」這一問題，擴展為「如何使用對環境影響最小的方法來製作家具」，進而提出了使用間伐材原本的規格和形狀來製作家具的方案。這種將問題擴展的意識，與設計理念的提升是緊密相連的。

需要注意的是，不要將問題擴展到自己無法解決的程度。**正確的做法是一邊在自己能力所及的範圍內極力擴展，一邊思考其對於這個世界有什麼意義，也就是提煉設計理念。**為此，我們需要不斷提升自己，拓展自己的能力範圍。極力擴展所面對的問題，並提出高品質的解決方案，這才是專家的從業之道。

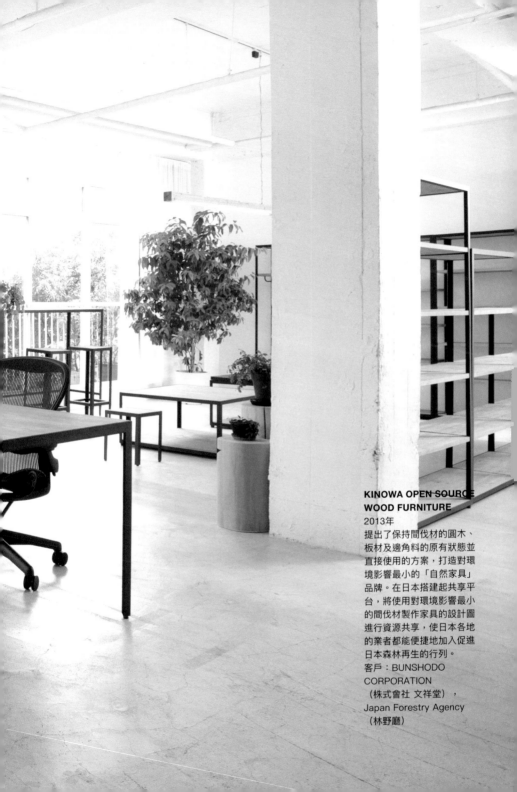

**KINOWA OPEN SOURCE
WOOD FURNITURE**
2013年
提出了保持間伐材的圓木、
板材及邊角料的原有狀態並
直接使用的方案，打造對環
境影響最小的「自然家具」
品牌。在日本搭建起共享平
台，將使用對環境影響最小
的間伐材製作家具的設計圖
進行資源共享，使日本各地
的業者都能便捷地加入促進
日本森林再生的行列。
客戶：BUNSHODO
CORPORATION
（株式會社 文祥堂），
Japan Forestry Agency
（林野廳）

鍛鍊與他人共鳴的能力

Train your sense of empathy.

如果你曾經被人說「只會按部就班不懂變通」，那你可要注意了。雖然聽起來有點沒道理，但這其實說明了你在工作時不太考慮周邊的狀況，被人貼上了「難以產生共鳴」的標籤。

人們將能夠放空自我、與神明對話的人稱作「巫女」，聽說至今日本青森縣恐山地區仍有巫女的存在。以巫女為據，**我將能夠揣摩他人心思的能力（即對共鳴的敏感度）稱為「巫女力」**。這種能力能夠使你暫時擱置自己的主觀意識，從周邊的視角出發去考慮問題。如果你能鍛鍊出這種能力，你的工作及人生都會變得更加順利。

共鳴的產生包含態度與行動兩部分。在一個團隊中，團隊成員是否很容易產生共鳴，對這個團隊的高效運作是十分重要的。在態度方面，你可以透過認真傾聽對方的話語、設身處地地站在對方的角度看待問題，以及調查周邊的情況來鍛鍊自己。這樣一來，因為你既能站在自己的立場思考問題，也能站在對方的立場思考問題，自然就更容易與對方產生共鳴。即便是相同的話語，當你在向他人傳達的時候，是否抱有「這對對方而言有什麼價值？」、「跟對我而言的價值一樣嗎？」這樣的意識，對聽者而言可謂有天壤之別。另一方面，如果想要在行動方面與人產生共鳴，就必須養成熟悉對方工作內容的習慣，並且積極回應對方所提出的意見。我們的團隊中也有一位成員曾在非常重視員工教育的餐廳擔任服務生的經驗，當他剛加入我們時不但工作上手得快，並且很快就能和大家打成一片。

為了讓一起工作的人對你說「太謝謝了！你怎麼知道要這麼做？」而努力吧！為了更容易與他人產生共鳴，一定**要提高自身的「巫女力」，這樣才能與對方更加深入地交流，自己的設計理念也會有所提升。**

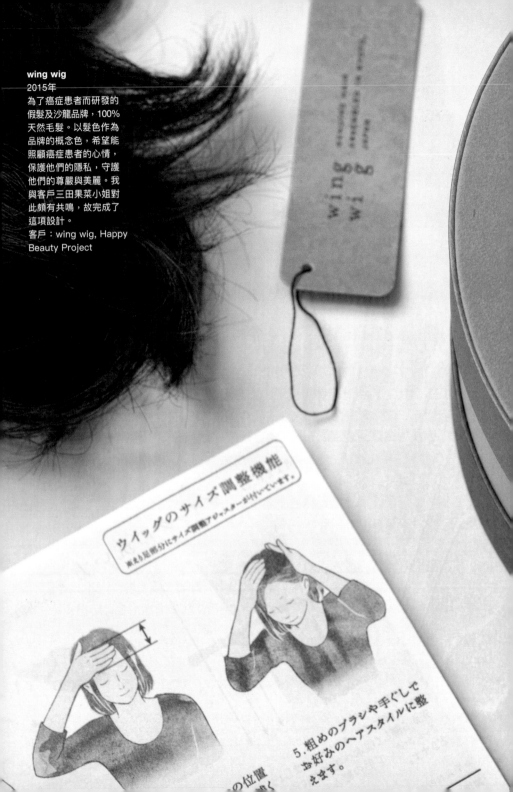

wing wig
2015年
為了癌症患者而研發的
假髮及沙龍品牌，100%
天然毛髮。以髮色作為
品牌的概念色，希望能
照顧癌症患者的心情，
保護他們的隱私，守護
他們的尊嚴與美麗。我
與客戶三田果菜小姐對
此頗有共鳴，故完成了
這項設計。
客戶：wing wig, Happy
Beauty Project

wing
wig

GENUINE HAIR
ASSEMBLED IN KYOTO,
JAPAN

演講的同時
請側耳傾聽

A presentation is the occasion for you to listen.

即便是在優秀的人當中，也有很多不擅長演講，只能對著稿件一字一句照讀的人。當你因為太想講得精彩而拼盡全力的時候，你是否考慮過觀眾的狀況呢？演講其實是一種日常談話的延展，如果跟一個對自己毫不在意的人講話，自然不會覺得開心。

因此，如果說得極端一點，演講其實沒必要講得很精彩。只要你能夠將有價值的內容準確轉達給對方，對方自然就會感到滿意，不會計較一些細枝末節的問題。即便演講的內容被否定了也沒有關係，因為正好可以借此機會問清楚什麼才是對方真正想要的，最好能夠當場就跟對方一起討論新的方案。

比起演講，人們通常會覺得訪談更加有趣，這是因為採訪者會根據大家的關注點進行採訪。這時，氛圍一般都會比較融洽。因此，**演講的一大要點就是聆聽對方的需求並進行演講**。如果對方不知道聽什麼，自然就不會用心聽。我經常會在演講前用五分鐘左右的時間與觀眾交流，詢問他們「來這裡想聽什麼」。這樣一來，我就不再是做自顧自的演講，而是轉變為在接受採訪的狀況。這樣就能夠將觀眾真正關心的內容切實傳達給他們，自然就能夠拉近與他們的距離。

演講的另一個要點就是你必須對自己所演講的內容深感認同。一般來說，演講時之所以會感到緊張，是因為擔心自己所說的內容不能得到他人的認同。例如，在天氣晴好的日子裡說「今天天空真藍啊」，就不會覺得緊張。

練習演講的時候，試著先自己講給自己聽，再將不流暢的地方予以調整。將對方真正想聽的內容，透過自身深感認同的方式表述出來，這樣才會蘊含使人信服的力量。

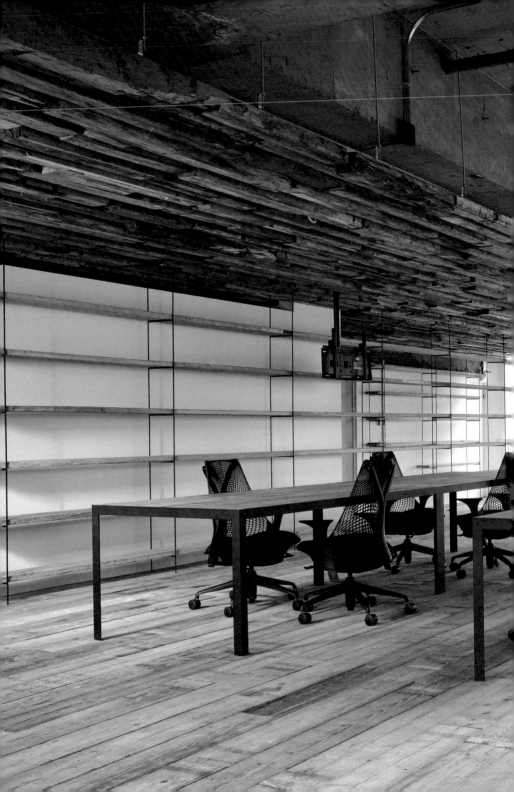

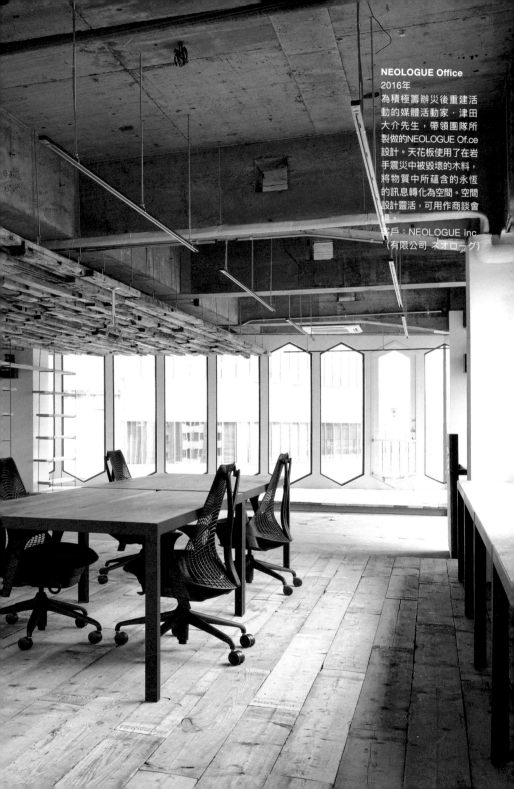

NEOLOGUE Office
2016年
為積極籌辦災後重建活動的媒體活動家‧津田大介先生，帶領團隊所製做的NEOLOGUE Of.ce設計。天花板使用了在岩手震災中被毀壞的木料，將物質中所蘊含的永恆的訊息轉化為空間。空間設計靈活，可用作商談會場。
客戶：NEOLOGUE inc.
（有限公司 ネオローグ）

與他人一起嘗試
一個人無法完成的事情

Side with the other. Try what can only be done together.

由誰來做，對計畫而言是非常重要的事。自己做不了，那找誰來做呢？**一個計畫中必須有人有這樣的使命感，並積極行動起來，才能使計畫成功。**

例如，我們參與一個名為「和える」（aeru）的品牌塑造計畫，這是一個向0～6歲的兒童展示傳統工藝的綜合性設計指導計畫。但我們認為，單憑我們自己是無法完成的，正因為「和える」為此拜訪了日本國內的傳統工匠，並真心期望傳統工藝能夠傳承至未來的矢島里佳女士共同參與其中，才使之變得更有意義。另外，我們現在正與一位曾經主治肺癌、見過無數生死的醫生，合作一個關於禁煙的品牌塑造，正因為有這樣的人參與其中，計畫才變得更有意義。

不僅要經常詢問合夥人，也要常常詢問自己：「自己是否應該做那些事情呢？」這也是非常重要的。如果有人可以做，就將其推薦出來，如果覺得不能做，就應該鼓起勇氣拒絕。只有將同樣認為必須要做的人集合起來，相互之間產生信任與共鳴，才能促成一個好計畫。如果能遇到秉持決心與信念的同伴共同推進計畫，那麼，作為一名設計師，我們的工作就是去了解對方的心態及其所處的廣闊領域，從而設計出與計畫相適應的形體。透過與對方商討怎樣做才能使計畫有所提升、什麼樣的未來才是理想的狀態等，就能與對方達成一致的見解。不僅是合夥人的想法，設計師還必須對製造者的想法、商家的想法、用戶的想法等一一進行思考與理解，這樣計畫成功的機率才會有飛躍性的提升。

在你的內心深處，真正最想要做的事是什麼呢？試著去尋找一下吧，為自己真正想做的事、真正應該做的事，做好萬全的準備。未來的某一天，當擁有同樣想法的人集合起來時，彼此間一定會覺得相見恨晚，這樣一來，就必定能完成自己一個人無法完成的、如同繁花般絢爛的偉大事業。

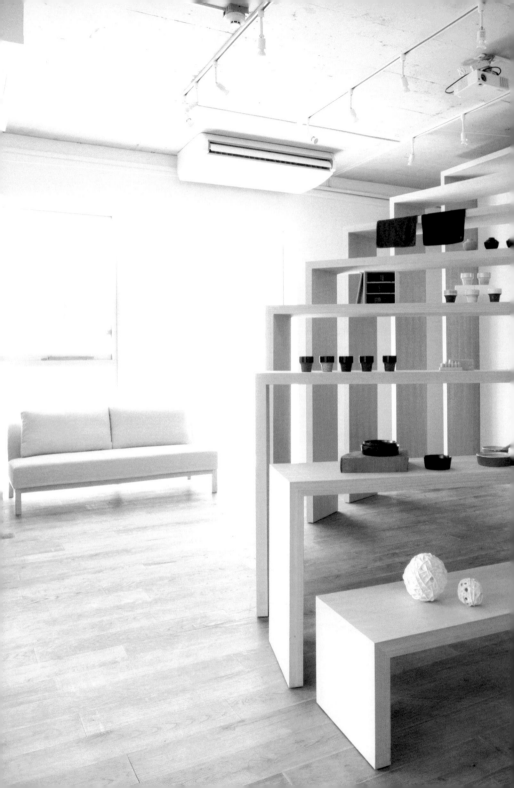

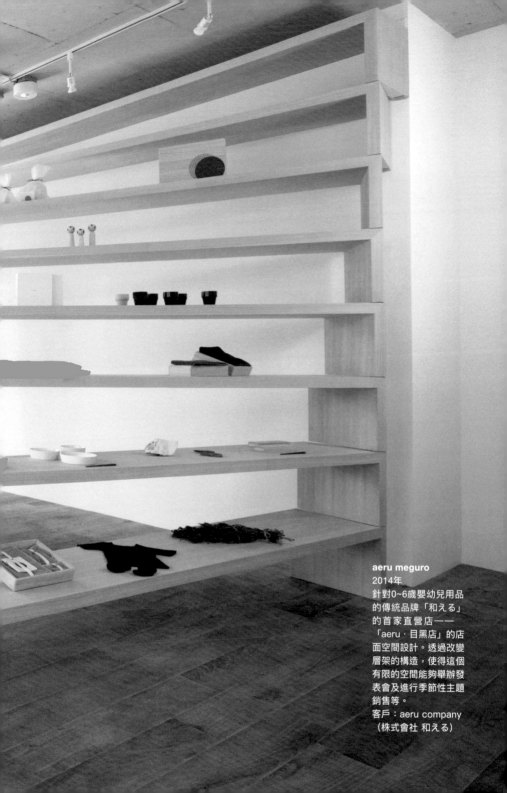

aeru meguro
2014年
針對0~6歲嬰幼兒用品
的傳統品牌「和える」
的首家直營店——
「aeru‧目黑店」的店
面空間設計。透過改變
層架的構造，使得這個
有限的空間能夠舉辦發
表會及進行季節性主題
銷售等。
客戶：aeru company
（株式會社 和える）

教授他人也是一種學習

Teaching is learning.

當你所掌握的技能漸漸增多的時候，**如果你還希望獲得更多的成長，我推薦「教授他人」這一種方法。**即使自己還不太熟練也沒有關係，請試著將之教授給他人。

人們只能理解自己有實際經驗的事物，例如騎自己車的竅門，好像很難準確地表達出來。這種訣竅是透過你身體力行，而後變成只可意會不可言傳的技能的。而教授他人的過程，則是將這種只可意會不可言傳的技能，轉換為簡單的語言及形象之後，再傳達給對方。也就是將這樣的技能，轉換為一種可理解的形式。因此**教授他人這個過程，對於教授的一方來說，也是一種高效的學習方法。**具象化的智慧會成為你進一步思考的基石，從而實現更深層次的理解。我自己因為想要加深對設計的理解，便將我所整理的設計思考方法，綜合為一門名為「設計的語法」的課程。在準備這門課程的過程中，我學到了非常多的東西，感覺此生都不會再為「如何設計」的問題而苦惱了。

實際開始教授的時候，一般都會遇到無法將自己的所思所想很好地傳達給對方的問題，並會因此感到失落。想將自己的體驗告訴對方卻難以傳達，即便是實際示範給對方看，對方好像也不能立即理解。造成這種情況的原因，可能是你沒能將你的想法具象化為對方可理解的內容，也有可能是你的速度太快，超過了對方能夠理解的速度。這時就需要仔細觀察，哪些內容傳達到了，哪些沒有傳達到，再反過來調整你的教授方法，這個過程會讓你學到很多東西。不斷思考傳達失敗的原因，總有一天你會跨越自己與他人之間的鴻溝，找出能夠溝通的銜接點，從而成為該領域的專家。這與推廣於社會大眾的設計過程具有相同的本質。

教授他人的過程，能夠幫助我們梳理自身模糊不清的思考與認知，並且能夠在短時間內檢驗是否能夠將其成功傳達給他人，可以說這是再好不過的學習過程了。

Grammar
of Design
デザインの文法

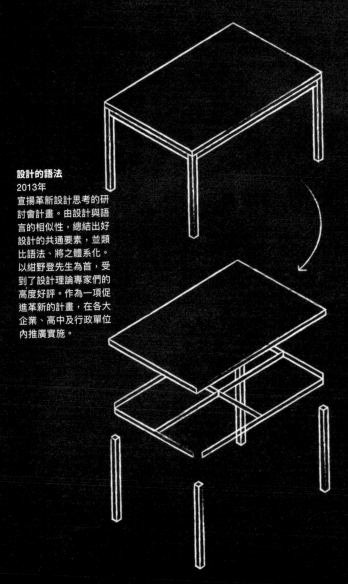

設計的語法
2013年
宣揚革新設計思考的研
討會計畫。由設計與語
言的相似性，總結出好
設計的共通要素，並類
比語法、將之體系化。
以紺野登先生為首，受
到了設計理論專家們的
高度好評。作為一項促
進革新的計畫，在各大
企業、高中及行政單位
內推廣實施。

削弱階級關係
建立獨立自主的團隊

Reduce hierarchy and build an independent team.

創建優秀的團隊是所有公司共同面臨的課題，你們之中肯定也有人曾為如何領導好團隊而苦惱過吧！我最近突然想到，這其中的原因可能是階級關係。

團隊就像一個大家庭，彼此之間長時間共事、相處。團隊的領導就像是父親一般，在一個家庭中，如果父親被過度尊崇，那麼這個家庭很可能就不會很幸福。同樣，如果團隊中的階級關係森嚴，團隊成員就會缺乏自主性。「沒必要自己來做吧」、「反正會被否決」、「到底由誰來決定啊」……如此一來，即使是相關人員也會感覺與自己無關。因此，尤其是**團隊管理者，一定要有意識地放低姿態，坦率地將自己的謙虛與不足表現出來**。能夠信任下屬，並與下屬進行商談，這樣「不完美」的領導才更受愛戴。

例如，在漫畫周刊JUMP上連載的漫畫《航海王》中，作為船長的魯夫就沒有與船員們建立階級的關係，同乘一艘海賊船的各個成員都有其擅長的領域，彼此信任、相互依賴，這是一種非常好的團隊模式。想要發揮出一個團隊整體的綜合水準，就**需要創造每個人都能從自己的角度自由討論的環境氛圍，這樣設計理念也會得到進一步強化**。領導者的其中一項非常重要的工作，就是創造讓各個領域的專家都願意留下來進行思考的工作環境。

如果能在消除階級關係的基礎上擁有相同的目標，這個團隊就會變成一個理想的團隊。剛開始，也許並不是每個人都具備主動性。因此，千萬不要做出「聽我的就可以了」、「你這裡有錯，還是按我說的來」之類的指示，要與各個成員一起討論計畫的內涵，明確各自的工作內容對計畫的意義，這樣就能慢慢培養起團隊全體成員的使命感。

到了那時，計畫就不再是為了別人而做，而是每個人為了自己而努力。

SOCIAL INNOVATION LABORATORY KYOTO

2015年
為了在京都培養出可延續千年的企業，探尋支援社會性企業活動的創新方向。從西陣地區的高級紡織品之中獲取靈感，將由線與線交疊而產生的莫爾紋樣，類比為在合作中所誕生的革新。

客戶：Social Innovation Laboratory Kyoto（京都市社會改革研究室）

SILK

SO
INN
LAB
KYOT

京都市ソーシャル

在團隊中相互學習 互相尊重

Learn from and respect each other as a team.

NOSIGNER也經歷過創業數年後，為團隊建設不如意而苦惱的時期。因為業務繁忙，我們非常需要新成員加入，我就雇用了一些與我相似的人。對於這些員工，我經常質問他們「怎麼就做不到呢？」、「怎麼會沒有注意到呢？」，一旦跟預想的不一樣就會發火生氣。這樣一來，彼此之間便慢慢疏遠了，逐漸產生了階級感。

又過了幾年，NOSIGNER慢慢成長為一個關係融洽、頑強自立的團隊。我認為改變的契機在於我們的徵才原則發生了很大的變化。如今，我**時常留意那些比自己更優秀的人**。也就是那些能夠做到我做不到的事、能察覺到我沒能察覺到的問題的人。但凡有一技之長，都能贏得我的尊敬，加入我們的團隊。就這樣慢慢聚集了一批優秀的人才，發展成了我所嚮往的團隊狀態。也正是因為有這些人的加入，我才會想要為他們創造最好的工作環境。

在一支體育隊伍裡，常常會有風格迥異的選手，企業用人也可以嘗試參考這種模式。團隊中的每個人都有自己的特色與專長，而不是隨隨便便就能夠被他人所替代的。在計畫中，為了能有更多革新的想法，一個團隊就應該既有設計師，也有建築師、研究員等各類成員，這樣既能拓寬彼此的思維，又能各專所長，提高工作效率。

將能夠完成對方所做不到的事的人集結起來，相互尊重，更容易達成共識。例如在NOSIGNER，將三維空間設計師與平面設計師安排在一起工作，就會經常發生諸如「他們不知什麼時候就學會了CG技術」之類的事情。他們彼此之間，既是對方的老師，也是對方的學生，團隊自然就會慢慢成長起來。因為團隊的多樣性，而造就彼此相互學習、互相尊重，正是一個優秀團隊實現長遠發展的原動力。

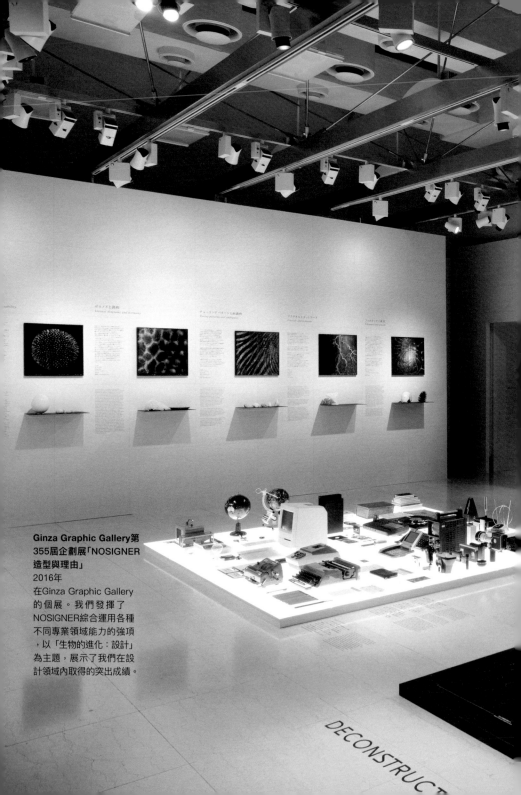

Ginza Graphic Gallery第355屆企劃展「NOSIGNER造型與理由」
2016年
在Ginza Graphic Gallery的個展。我們發揮了NOSIGNER綜合運用各種不同專業領域能力的強項，以「生物的進化：設計」為主題，展示了我們在設計領域內取得的突出成績。

DECONSTRUCT

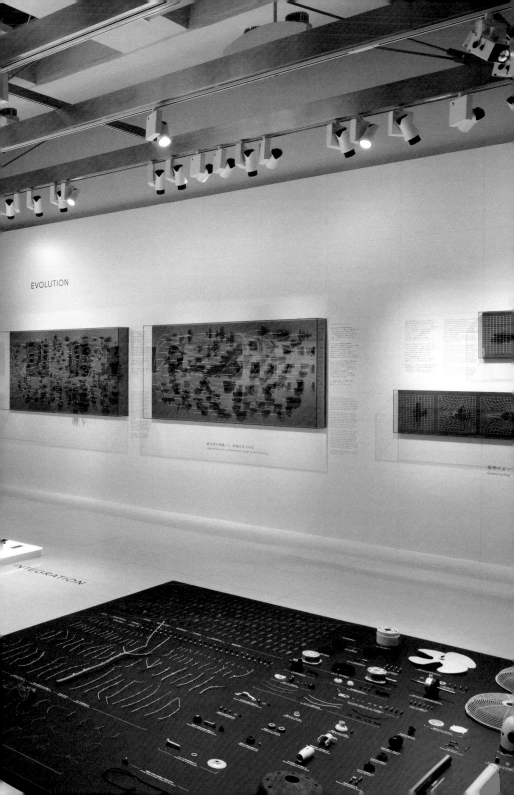

EVOLUTION

INTEGRATION

変見図を俯瞰して、法則を見つける
Appraising the evolutionary map to hold history

変形によって
Generating

建立多樣化的小團隊

Build a small team with variety.

請想像一下20個人一起開會的場景。大家圍著一張巨大的桌子，有人在大聲地發言，大部分人在一言不發地聽著......很可惜，在這樣的會議上是不可能產生什麼有價值的想法的。被大企業病所困擾的大型企業，會議如今多是這種狀態。

要想在會議上產生有意義的想法，有幾個小訣竅。

首先，將參與人數減少。請想像一下大家一起出去喝酒，乾杯之後，大家便自然而然地分散為4人以下的小組進行交談。如果是8個人圍坐一張桌子，肯定會有人一言不發，如果將4個人分成一組就不會這樣了。人數太多的話，就很難一起說話聊天。開會也一樣，如果能分成4人以下的小組進行討論，之後再將各組的意見整合起來，就能得到更多的想法和意見。**「三個臭皮匠勝過一個諸葛亮」這個諺語，也許也包含了人數太多就不行的意思吧！**

其次，要保證成員的多樣性。如果都是同一部門的人員參加，可以得到的訊息量就很少，也就不容易產生新想法。所以應盡可能地讓不同部門的人一起參與，從多種視角出發，相互交流，自然就更容易產生新想法。

最後，一定要削弱個人專權。如果有人強硬地表示「這是我的想法」，其餘的人自然就會沒什麼幹勁。整合大多數人的意見而得出的想法，就不能歸屬於特定的某個人。自己的意見也被採納其中，最終成果歸屬於整個團隊，這樣才能提起整個團隊的幹勁。

「人數少而多樣性強的團隊」這種組合方法，不僅適用於公司會議，也能在各種情況下發揮相應的作用。各個成員從不同的角度反覆審視想法的可能性，就能使設計的各個細節部分逐漸清晰。此外，一旦有了新想法就主動與身邊的人分享，就能不斷地充實自己。這樣的團隊，很容易實現「三個臭皮匠勝過一個諸葛亮」的效果。

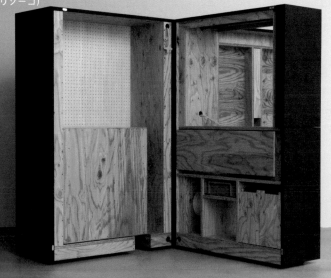

OPEN SOHKO DESIGN

2015年

為了方便想要改造倉庫或其他建築物的人，將家具製作或改造的設計圖紙放在網絡平台共享，所有的設計圖均可以下載。其中最具代表性的作品是一個可以展開為一整套辦公家具的方形立櫃。

客戶：Re-SOHKO Inc.
（株式會社 リソーコ）

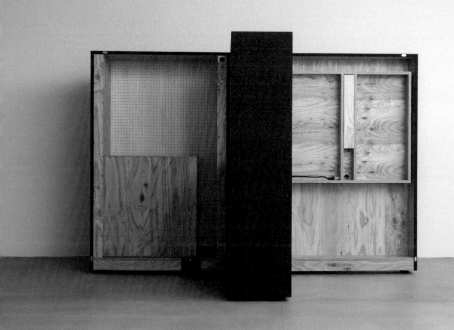

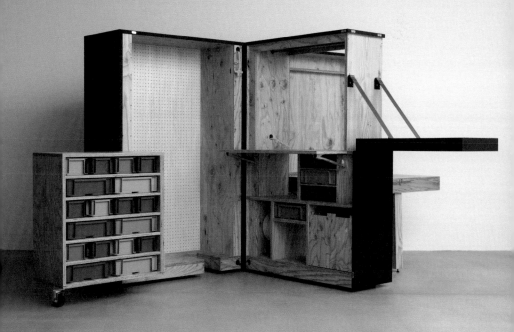

支持志同道合的人
並與他們合作

Encourage those with common goals; cooperate and collaborate.

在這個世界上，應該有很多與自己目標相同的人。他們是我們的朋友，還是我們的對手呢？現代社會是一個競爭型社會，崇尚個人主義，設計師也不例外，常常會將競爭對象當作自己的對手。然而，如果你**選擇不將這些人當作對手，而是去支持他們**，你就會發現自己的世界變開闊了。

如果你能支持與你志同道合的人，在你四周自然就會形成大家相互支持的氛圍。這樣一來，就能形成一個為達成共同目標而相互分享、相互切磋的群組，這就是團隊。

話雖如此，經常也會出現目標相同的人雖然集結在了一起，但是反倒會出現內部爭鬥的現象。團隊內部人員為了爭取更高的地位，慢慢就會形成階級制度。無論是在學習小組還是職能部門，這種情況常常發生。之所以會這樣，是因為這種團隊的目標太過短淺，這種情況下，**為了造就一個真正的團隊，就必須樹立遠大的目標**。這種目標是單憑個人之力無法完成的。為了實現這個遠大抱負，必須依靠大家的力量，這樣才能形成真正的團隊。

那麼，怎樣才能結識志同道合的人呢？在當下這種網際網路時代，很多人都能收到來自世界各地的訊息。若你將自己「這個人舉辦的這個活動簡直太棒了」的想法表達出來，總有一天能傳達到對方那裡。也就是說，如果你能一直支持與自己志同道合的人，終會慢慢與那些人建立聯繫。

我自己一直希望能夠透過設計的變革來塑造一個更美好的未來，世界上一定有很多持有這一想法的設計師。我希望能早點認識他們，早點去看看他們所做的設計。我一直堅信，只要大家能夠相互支持，終有一天我們能發起設計領域的變革運動，為社會的發展盡一份力。

SOCIAL
INNOVATION
DESIGN
FROM JAPAN ●

BEFORE

i → ⊢ →

DESIGNER　OBJECT

AFTER

Q → i → ⊢

ISSUE　DESIGNER　OBJECT

Design in Japan is entering a new stage.

Japan is a country which faces many social challenges. The nation is burdened with a rapidly aging and diminishing population, coupled with the decline of local towns and cities. It is also highly prone to natural disasters, as symbolized by the unprecedented earthquake and tsunami on March 11, 2011. The risk of natural disasters exists in other countries as well; awareness should be raised on a global basis.

It is towards these issues where design can be a promising key. The realm of design is no longer limited to the visual and tangible, but now suggests solutions to other fields such as public administration, medical services and welfare. As more social issues surface, designers are faced with the following question: how can design help tackle such persistent challenges?

In this exhibition, we introduce creative solutions to social problems discovered through design by 5 Japanese creators. We hope you enjoy discovering the exciting new trends of design in Japan.

ISHINOMAKI LABORATORY
MAKOTO ORISAKI INTER_WORKS LAB
MINNA
NOSIGNER
UMA/DESIGN FARM

EXHIBITION DIRECTED BY
NOSIGNER™

SUPPORTED BY
AODJ

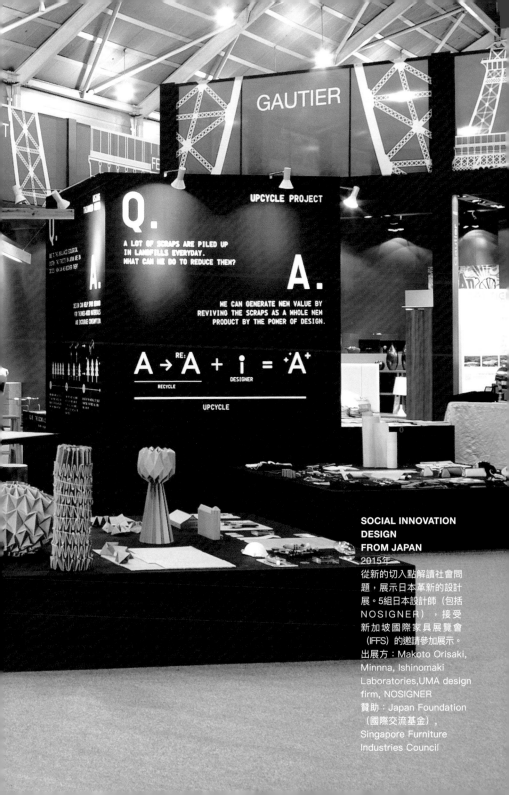

SOCIAL INNOVATION
DESIGN
FROM JAPAN
2015年
從新的切入點解讀社會問
題，展示日本革新的設計
展。5組日本設計師（包括
NOSIGNER），接受
新加坡國際家具展覽會
（IFFS）的邀請參加展示。
出展方：Makoto Orisaki,
Minnna, Ishinomaki
Laboratories,UMA design
firm, NOSIGNER
贊助：Japan Foundation
（國際交流基金），
Singapore Furniture
Industries Council

CHAPTER 5

CREATING FUTURE VALUE

創造未來的價值

好運源於你的人際關係

Luck is shaped by your relationships with others.

人們常說「這個人運氣好」、「那個人運氣不好」，似乎將一切都歸結為運氣。但事實上，運氣是可以改變的。在此，我為大家介紹幾種提升運氣的方法。

跟「運氣」相關的一個詞叫「因緣」，人們常說「因緣際會」、「時來運轉」。**提升運氣的關鍵，就在於強化你在社會中的「因緣」，也就是建立起良好的人際關係。**在這方面，我有幾個小訣竅。

第一，具備多樣性。如果你身懷多種技能，朋友各具特色，那麼你所擁有的這種多樣性就能幫助你提升運氣。多樣性能為你提供更多的選擇，也能幫助你獲得安定。請允許我以自己的公司為例，我們公司涉及建築、產品於平面設計等多項業務，比起只從事單一領域的工作，這種複合經營為我們提供了更多的機會，人際圈也更為寬廣。在人生中也一樣，多樣性與因緣有著強大的關聯性。

第二，保持積極性。失敗的時候，你是覺得自己運氣不好，還是認為自己依然可以從中有所收獲，這都取決於你自己。能夠將減法轉換為加法的人具備獨特的個人魅力，而那些只會負面思考、將責任都推給他人的人，自然會慢慢被大家疏遠。

第三，說出你的願望。將你想做的事告訴身邊的人，更容易獲得他們的幫助。越是跟懷有同樣夢想的人在一起，你離自己的夢想就越近。言語中存在「言靈」（言語的神明），只要你能說出來，願望一定就會更容易實現。

第四，聯繫因緣。像賀年卡和年節賀禮，自古而來便是一種聯繫因緣的智慧。現在有了手機及網絡，聯繫人際關係變得比以往更加容易，記得與你重要的人保持聯繫。

第五，表達你的謝意。因緣產生於人與人的交往之中，記得多對身邊的人表達謝意，彼此間的緣分才會更長久。

在你實踐了這五點之後還必須注意，「因緣」到底能否為你所用，最終取決於你平日所積累起來的實力。**為那一天的到來而隨時做好準備，**這是另一個重要的訣竅。

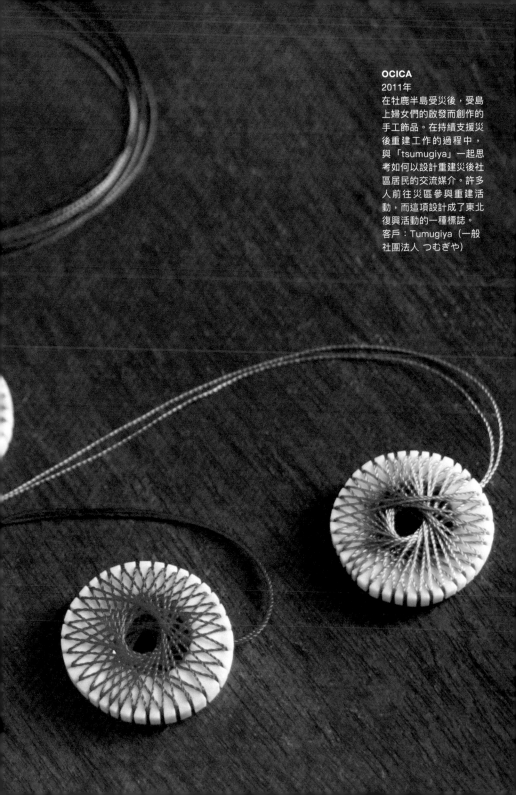

OCICA

2011年

在牡鹿半島受災後，受島上婦女們的啟發而創作的手工飾品。在持續支援災後重建工作的過程中，與「tsumugiya」一起思考如何以設計重建災後社區居民的交流媒介。許多人前往災區參與重建活動，而這項設計成了東北復興活動的一種標誌。

客戶：Tumugiya（一般社團法人 つむぎや）

思考形體中所蘊含的因緣

Imagine the relationships that emerge from what you make.

創造形體的行為、也就是設計，自公元前就出現了。**形體與因緣（關聯性）本為一體**。例如，因為有屋頂，所以可以避雨，這種功能就是由因緣衍生出的形體。不僅如此，像「祈禱」這種抽象的因緣，也可以產生形體。當你有願望的時候，便會祈求因緣，而由因緣塑造形體的過程，便是造物。因此，圖騰、印記及符號等常常會成為人們祈禱和求取因緣的媒介。我們的祖先就以銘文的形式，將何人為何創造出這樣的形體等此類看不見的因緣記錄下來。

然而當今社會，市場化襲捲全球，形體與因緣之間的關係變得越來越脆弱。製作相同的物品，以相同的價格賣出去，才是現在市場的主旋律。誰能將成本壓至最低、價格賣到最高，誰就是市場的贏家。因此，說得極端一點的話，「只要是同樣的T恤，無論是誰在哪裡製作的都無所謂。即便存在強制勞動、空氣汙染及間接危害人體健康等問題，但是為了當下的利益，也就變成了順理成章的事情」。最糟糕的是，這種想法是由市場自發形成的。為了利益，效率才是關鍵。這樣一來，因緣就被切斷了。

在這種無緣（失去因緣）社會中，雖然市場經濟帶領人們取得了豐厚的發展成果，但這樣下去，我們很有可能會被這個無緣社會殺死。貧富不均還在進一步加劇，這個世界上最富有的62個人所擁有的財富相當於地球上約半數人（約36億）的財富總和。這幾年以來，很多人因空氣汙染而喪命。在這個無緣社會中，將缺失的因緣重新找回來是一項重大的課題。

NOSIGNER這個名字，包含了我們是一群「創造不可見的關聯性」的人的意思。**設計就是一項因緣造物的工作**。究竟為何、在何處、由何人如何製作出來，未來會在誰的手裡，衍生了什麼樣的關聯性呢？我希望自己能一直不懈努力，持續探尋能洞見遙遠未來因緣的辦法。

東京防災
2015年
由東京都舛添都知事提議，向都內人員派發了750萬冊《東京防災手冊》，我有幸成為這本宣傳冊的設計師兼編輯。這本手冊運用了漫畫、插圖等多種手法，希望能引起那些對防災不感興趣的人的好奇，達到提高防災意識的效果。
客戶：Tokyo Metropolitan Government（東京都）
合作：DENTSU INC.
（株式會社 電通）

為未來創造價值

Create value for the future.

人活著，就需要有價值。**所謂價值，是指人與周圍環境之間建立良好的互動關係。而創造這種價值，即為設計的終極目的。**

我們現今生活在一個由市場主導的、缺乏遠見的社會裡。貨幣作為衡量價值的基準，與價值之間的平衡已遭到破壞，因而未能有效地發揮功能。用手創造價值的人的數量在不斷減少，而市場收益率最高的卻是商業（包括不斷擴大貧富差距的「金融商業」、破壞價值的「戰爭商業」、加重環境負荷的「公害商業」等），這是何等令人絕望的狀態！市場的失控可能是人類歷史上最大的失敗。這種不良影響導致了公害問題、人口爆炸、糧食危機、災害發生率急速上升、難民問題、能源問題及生物多樣性喪失等問題，甚至已經到了危害人類歷史發展的程度。

經濟，即經世濟民，原本是指社會繁榮、百姓安居的意思。在當下這種社會形勢不穩的情況，世界經濟若要重新回歸這種精神內涵，就需要那些能夠帶來革新的關聯性的改革者們行動起來。而對於革新而言，設計是不可或缺的。留存於歷史的設計，包括1930年代出現的現代主義，以及1960年代後湧現出的多種設計思潮，均產生於世界大戰之後，是人們在混亂時期尋求出路的結果。我個人堅信，從現在到2030年，一定會出現新的設計，讓歷史再次銘記。

未來所必需的價值是什麼呢？也許是投資社會價值的新型金融，也許是能跨越差距的組織團體，也許是新型能源……**將新的想法具象化，並將之傳達給社會全體的那一刻，一定可以催生前所未有的革新設計吧！**而我希望，不僅僅是我，我們每一個人都要為革新而努力。

COOL JAPAN MISSION

世界の課題を
クリエイティブに
解決する日本

Japan, a country that provides creative solutions
to the challenges that the world faces.

「酷日本」提案
2014年
與第一代「酷日本」負責
人稻田朋美女士一起，作
為政府辦公室「酷日本計
劃推進會議」的概念倡
導者，將活躍於各界的與
會者對「酷日本」的意見
整合起來。我雖然不是很
酷，但為了解讀「酷」的
內涵，發表了「以創新解
決世界問題的日本」的會
議宣言。
客戶：Cabinet
Secretariat Japan
（內閣官房）

擴大你的目標
提升你的願望

Expand the scale of your goal until you feel no greed.

空海大師在1200年前就留下了「大我大欲」的話語，其涵義為「盡可能擴大自己的欲望」。另外在佛教之中，也有「大欲得清淨」的說法。由此可見，大的欲望並不是什麼壞事，反而可以給人帶來清淨，這聽起來似乎有點難懂。我是這麼理解這句話的：比起「自己」的幸福，還是「大家」都幸福更好；比起自己成為有錢人，還是自己所住的街區變得繁華更好；比起自己變成一名知名設計師，還是出現更多能探索設計的可能性、為社會創造價值的設計師更好。

如果能實現大的願望，自己的小心願自然也會實現，因此具備超越自己的大目標是非常重要的。難道不正是這個意思嗎？

實際在實現目標的時候，相比自身的現狀，如果能想像出超出現狀的願望，常常會發現隱藏其中的本質問題。要想樹立更遠大的目標，就要多去注意各種不同的視角，自己的視角、自己所屬團體的視角、國家的視角、時代的視角及地球的視角等，這樣才能開闊自己的眼界。當你再回過頭來思考自身時，所見的世界就會有所不同了。大的願望中往往也包含著他人的願望，當你試著去實現它的時候，自然就更容易與他人產生共鳴，也更容易得到他人的幫助。

設計這項工作的妙處就在於你只能從身邊的細小事物著手。雖然製作的每一個細節都很小，但不知什麼時候它就能幫助你實現大的願望了。**在大的願望與小的行動中不斷往復，能夠確實看見大的願望一點一點被實現，這就是設計。**因此，在現代從事設計工作的人，我希望你們能樹立超越設計領域的偉大目標，並積極投身於社會革新的偉大事業中。

OLIVE

http://www.olive-tor.us/

オリーブ

いのちを守るハンドブック

OLIVE

2011年

開設於東日本大地震災害40小時後，是一個將受災時有用的知識整合起來的資訊網站。聚集了來自國內外祈禱災區平安無事的眾多支援者，作為一項活動廣為傳播。僅在震災後一個月內，就有100萬人登錄網站，如果將報紙及電視等媒體包含在內，能夠將訊息傳送給近1000萬人。在《東京防災手冊》的第四章也有關於活用「OLIVE」的內容。

從脈絡中學習
創造新歷史

Learn from context, and contribute to the history of creativity.

我們在「創造全新價值」這項工作之外，還必須以史為鑑、超越對手。設計師、藝術家，當然也包括經營者在內，所有的表現者都存在於歷史的脈絡之中。無論擁有什麼樣的創造力，創作出什麼樣的事物，我們都必定是受到來自過去的某種影響，同時，也會給尚未可見的未來帶去某些影響。

這裡所說的脈絡，是指思想的歷史思潮。就設計史來說，從產業革命後的現代主義開始，經歷了戰爭技術的革新，1960年代推崇將技術及美學意識民主化，從而湧現出的多種設計思潮，後來又經過對歷史脈絡的再解讀，1980年代出現了後現代主義及網際網路革命所帶來的互動設計等，這些名垂青史的設計，都是誕生於其所處時代的社會關聯性之中，並引領歷史走向新的方向。僅僅固守傳統是無法引領新歷史的，只有透過從傳統的脈絡中學習，同時加入革新，才能創造新的歷史。

因此，**創造者必須從歷史中學習**。仔細觀察歷史，觀察那些時期中為革新而奔走的人們的活動。創造新的脈絡，也就是創造新的智慧。雖然技術發展每年都有革新，但人類根本的思考方式，這兩千多年來都不曾改變。因此，即便是公元前的兵法，現在依然可以被應用於經營活動中。**在永恆的時間軸內放飛思緒，創造全新的事物，可以說是一種對創造未來歷史的貢獻。**

從悠久的歷史之中，你是否意識到自己如今正在創造新的歷史呢？你希望在這脈絡之中置入什麼樣的革新，將什麼貢獻於所創造出的歷史呢？你想向未來提供什麼樣的價值呢？只有持有這種自覺的人，才能創作出改變歷史、引領未來的事物。

BOOK

第二救援
2014年
活用東日本大地震中受災者的經驗，與宮城縣的企業共同開發的防災套裝。尺寸小巧，可放入書架，內部備有可維持48小時生存所必需的物資及「OLIVE計劃」的精選訊息。希望未來的東北是世界上防災產業最核心的區域，這是將其作為最初的產品而設計的。
客戶：KOHSHIN SHOJI CORPORATION

後　　記

我想寫一本自己在15年前非常想讀的、可以在人生道路上指引我不必走彎路的書。這本書涵蓋了我迄今為止所習得的設計、革新及所有我認為對人生而言非常重要的事情。那些曾經所經歷過的一切，一幕幕地浮現在我眼前，但真正開始下筆的時候，卻盡是些當下的話題。往往是在那些理所當然的事情上，我們會花費更多的時間去體會它們的真正涵義。

好的革新，能夠往好的未來前進並誕生出新的關係性；好的設計，則是能將這種價值以美好的形態表現。我希望能夠真誠地追求這二者，透過自己的雙手創造自己想要的未來。這就是「設計與革新」的核心內容。

自網際網路出現以來，設計便朝集體智慧的方向發展。未來的設計將不再僅僅由設計師完成，到那時候，設計應該會成為一種推動社會發展的核心哲學。進一步來說，以社會設計活動為代表，設計將會朝更廣的領域發展。那樣的未來設計，究竟會獲得稱讚還是帶來失望，目前還尚不可知。為了防止設計陷入低品質的境地，從現在起，集體智慧能否幫助我們樹立更遠大的目標呢？為此，包括我在內的所有設計師，都需要對自己的設計品質更加用心。

在21世紀的前50年，人們一定會讀到科學家們面對各種問題和矛盾、表現得憂心忡忡的書吧！但與此同時，那些追尋設計的本質而做出優秀設計的人，那些引領社會變革的人，這樣的人每多一個，我都會覺得我們距離所期望的未來更近了一步。如果這本書能為那些想要變革的改革者，及想要做出美好設計的人帶去些許靈感，那就太好了！

最後，對那些與我們一起面對巨大困難、一起做設計的客戶及合作伙伴，每天一起討論、愉快共事的NOSIGNER的成員，既是朋友同時也是專業編輯、給予我許多好意見並盡心校對的兼松佳宏先生與飯田彩女士，一直以來給我帶來了很多靈感與激勵的重要朋友們，以及在不久的將來，將會誕生出我所期待的設計的讀者們，致以最誠摯的感謝！

太刀川 英輔

NOSIGNER代表
設計策略師
慶應義塾大學研究所SDM特邀副教授

1、透過社會設計創造美好的未來。（將設計運用於社會）
2、闡明發想的機制，增加推動社會革新的有志者數量。（將設計的思維理論化）

為了實現這兩大目標，太刀川英輔以NOSIGNER之名進行社會設計實現之餘，也同時扮演革新者培育的角色，提倡「進化思考」的學說，從生物的進化中學習發想脈絡。在各大學院與企業中提供培訓課程。

他是一位精通建築、平面與產品、藝術領域的綜合設計師，在每個領域都受到國際性的認同。在國內外的各項競賽中獲得100多項國際獎項，包括GOOD DESIGN優秀設計獎、亞洲設計獎（香港）、PENTAWARDS白金獎（比利時，世界最高食品包裝大獎）、SDA最佳獎和DSA空間設計卓越獎。他還曾擔任多項國際獎項的評審，諸如GOOD DESIGN優秀設計獎、DIA中國設計智造大獎，WAF（世界建築論壇）等。

同時致力於探討並解決聯合國永續發展目標（SDGs）提出的課題，諸如永續能源、永續城鄉、傳統產業復興、科技傳播等等代表性的社會問題。與其相關的企業和政府共同攜手透過各種活動與計畫，以設計持續孜孜不倦地推動社會進化。

EISUKE TACHIKAWA

Design strategist
NOSIGNER Representative
Keio University Graduate School SDM (Short-Term Associate Professor)

1. Create a beautiful future with social design. (Social implementation of design)
2. Elucidate the mechanism of ideas and increase the number of innovators who will lead to the evolution of society. (Structuring of design knowledge)

In order to realize these two goals, as an educator of innovator creation while advocating social design as social design as NOSIGNER, he advocated "Evolution Thinking" to gain knowledge and ideas from the evolution of living things. He teaches at universities and companies to increase innovators.

We continue design activities beyond the areas such as architecture, graphics and products. A comprehensive designer who has received over 100 international awards at major domestic and overseas design awards such as the Good Design Prize (Gold), Asian Design Award (Grand Prize / Hong Kong), PENTAWARDS (Platinum Award for Food Package World's Top Rank / Belgium), SDA (Best Award), and DSA (Space Design Outstanding performance award). He also holds positions at a number of different international awards as a committee member such as the Good Design Award, the DIA Award (China Design Intelligence Award), and the WAF (World Architecture Forum).

We are familiar with various social issues represented by SDGs and continue to evolve society by design from co-creation with enterprises and administration in fields such as next generation energy / regional activity / generation inheritance / traditional industry / scientific communication.

NOSIGNER

NOSIGNER 是一個面對充滿希望的未來，致力於加速社會創新的社會設計團隊。
NOSIGNER 這個詞彙代表著，在具象形態背後創造無形、不可見（NO-SIGN）的價值的人們。

我們將設計定義為「洞見能夠創造美好關係的型態」。
為了追求這個目標，我相信設計師應該不僅僅是一個能夠塑造美麗型態的人（DE-SIGNER），同時也是一個能發現無形的新關係的人（NO-SIGNER）。
找出具潛力的創新的可能性，發現其中無形的關聯性之後，為了創造出全新的「關係」，不僅必須在各個設計領域中達到最高的品質，更為了達成目標，致力於各種跨領域、全面性的設計策略。

人類為了追求自身的進化，不斷地創造新的物件。
而我們確信，設計已經成為那些追求革新的人們不可或缺的有力工具。
我們希望能提供設計的專業給同樣抱有革新思想的人們，讓設計的力量如橋梁般將人們進一步推向目標。而我們也從不停止探求更深更廣的設計可能，希望能為人類的未來發展盡上最大的心力。

NOSIGNER is a social design activist that drives social change towards a more hopeful future. The term NOSIGNER translates as professionals recognizing the "unseen", behind the form (NO-SIGN). We think of design as a tool that enable us to form the best relations.

We believe designers produce beautiful works, whereas NOSIGNER also brings out these "unseen" relations at the same time. We look for clues within them that carry the possibilities for social change. Our main goal is to design multidisciplinary strategies by seeking the highest quality within each design field such as architecture, product and graphic design.

Throughout history, people have constantly evolved by creating. We recognize that design has become a powerful tool for those who desire change. We use design as a gateway for those who hold potential to change the future. This enables us to explore possibilities of collaborations between like-minded people, we are able to explore the potentials for the future of humanity.

國家圖書館出版品預行編目(CIP)資料

設計與革新：給年輕設計師的50個備忘錄 / 太刀川英輔作；趙昕,李妮燕
曾鈺珮譯. -- 初版. -- 臺北市：行人文化實驗室, 2019.08
224　面；　14.8x21　公分
譯自：デザインと革新：未来をつくる50の思考
ISBN 978-986-97823-2-6(平裝)

1.設計 2.創造性思考

960　　　　　　　　　　　　　　　　　　　　108011578

設計與革新：給年輕設計師的50個備忘錄
デザインと革新──未来をつくる50の思考

作　　　者　太刀川英輔
內文翻譯　趙昕
簡介翻譯　李妮燕
序文翻譯　曾鈺珮
總 編 輯　周易正
責任編輯　盧品瑜
校　　　對　李妮燕
封面設計　太刀川英輔
內頁排版　蔡宛如
行銷企劃　郭怡琳、華郁芳、毛志翔
印　　　刷　崎威彩藝

定　　　價　430元
I S B N　978-986-97823-2-6
2021年1月　初版二刷
版權所有　翻印必究

出 版 者　行人文化實驗室
發 行 人　廖美立
地　　　址　10563台北市松山區八德路四段36巷34號1樓
電　　　話　+886-2-3765-2655
傳　　　真　+886-2-3765-2660
網　　　址　http://flaneur.tw

總 經 銷　大和書報圖書股份有限公司
電　　　話　+886-2-8990-2588